U0042170

水彩可以這樣畫

—— 利用**刮、吸、塗膠** ——
畫出富有觸感與肌理的日常風景

1/2 **藝術蝦**（林致維） 著

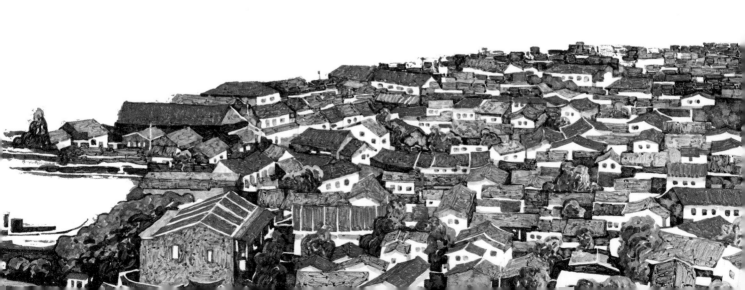

不一樣的青年水彩畫家
——「1/2 藝術蝦」林致維

水彩專業畫家暨繪畫藝術教育者 簡忠威 AWS, DF（美國水彩協會海豚會員）

每當我碰到那種只等著老師給他所有東西的學生，我總會提到一位畫室舊生的勵志故事。

大約十多年前的某一天，一位濃眉大眼的青年帶著一疊水彩畫到我的畫室拜訪，想要報名我的繪畫課程。我翻著他帶來的水彩畫與簽字筆線條速寫，無論就寫實的水彩技法、或是速寫的造形與線條表現力道，我猜想，眼前這位年輕人絕不只是一位業餘愛好者或是初學者。

「哪個美術系畢業的啊？學水彩多久了？跟哪位老師學的？」我好奇地問。

「我是清華大學材料科學工程系畢業，其實我是自學水彩，這是我第一次踏進畫室⋯⋯，不過，我有將簡老師的《看示範學水彩》這本書裡面的範例全都畫了一遍，這幾張水彩畫就是從書上學到的技巧畫出來的⋯⋯。」

這些答案，全都出乎我的意料之外。這是我第一次遇到，把我的書全畫完，幾乎已經畫得很好了，才來找我學畫的人。不過，我對致維的深刻印象，並不是那幾張可以媲美美術科系高手學生，甚至不輸專業水彩畫家的寫實水彩畫程度，而是他對「自我學習」的強烈意識，讓我對這位年輕人驚艷不已。

經常有人以為只要找到大師指導，就可以得到大師所有的祕訣，我保證他會大失所望。「自我學習」的精神與態度，並不是指無師自通的能力，而是永保積極主動求知的熱情。這種熱情，可以讓你從任何人、任何事物，只要是你感到興趣的，都會自動成為你學習的對象、靈感的來源。想要畫水彩的致維並非直接找我拜師學藝，而是就他能努力的部分，先盡了全力之後，學而知不足再叩門問道。「自學」二字的意義，在致維後來的水彩藝術創作道路上，表現得淋漓盡致。他雖然從我書中的水彩技巧入門，最後卻將臻至成熟的寫實水彩技巧勇敢

拋棄，走向自己嚮往的表現風格。我確信這也是他那強烈「自我學習」態度的自然演化。

我常對學生念一句很文青的話：「不設限的意志，比天賦還要美麗。」在繪畫藝術中，不設限這三個字有三種層面的涵意：強度、深度和廣度。決心要夠強、要求要夠深、吸收要夠廣。致維對繪畫的熱情與自我要求的態度，讓他的藝術創作之路上，沒有極限。或許這句話也可以倒過來說：所謂的天賦，可能是來自於不設限的意志。

和時下一般的鋼筆城市速寫（黑線勾勒後再塗淡彩）不同，致維的城市速寫並不在乎光影透視的正確與否，而是直取平面形塊的表現趣味與色彩肌理的豐富感受。這種強烈的造形與繪畫性，令人聯想到梵谷的筆觸、高更的色塊、日本浮世繪的線條，以及二十世紀初奧地利表現主義大師席勒的平面裝飾風格。致維自我學習的吸收廣度，可見一斑。

雖然不是美術學院畢業，但理工背景出身的致維，比起一般傳統學院教學而言，反而得以將他豐富的寫生經驗與造形創意，包括輪廓、色彩、構圖和技法，賦予更不一樣的觀點與學習方式。給所有在繪畫上遇到瓶頸的初學者，提供一種更直覺、更有趣的繪畫習慣。

這位自稱「1/2 藝術蝦」的繪畫狂熱分子，和我一樣有著雙重性格：對藝術的任性堅持與對生活的務實態度。工程師與畫家的雙重身分，讓他得以在藝術創作的道路上，穩健地、平衡地持續發展邁進。這本《水彩可以這樣畫》，就是來自一位對事物的觀察、對繪畫的表現、對自我學習的態度，和我們所熟悉的水彩畫學習方式，有著非常不一樣的青年水彩畫家——林致維。

簡忠威 寫於永和 2020 / 12 / 18

我 的 繪 畫 史

當我閉上眼睛，回想對畫畫的記憶，腦海裡總會閃過幾個畫面。孩提時，拿著原子筆在廣告紙背面天馬行空地塗鴉；大學三年級時，每一個學畫的晚上；或是當兵時，利用零碎時間速寫的苦悶日常。回味這些片段，心中有著滿滿的感動。

我覺得，學畫就像爬山，每個階段都有不同的山峰與低谷。還記得，剛接觸畫畫的時候，第一個低谷是學習基礎的手繪技巧。那時的我看到空白的畫紙總會感到不知所措，心中有各種擔心。害怕自己會畫錯輪廓線條、無法控制水彩色塊、調不出顏色等等。直到這些挫折都被一一克服，爬上山峰，我的繪畫之旅才算步上軌道。

研究所畢業後，我進入職場，成為一位工程師。幸運的是，我仍然在持續畫畫，小心呵護著那脆弱的熱情，並沒有因為忙碌的工作而放棄。

來到台南對我而言是很重要的轉折，印象最深刻的事情，是2014 年的時候接了百貨公司的合作案，因為案子的緣故，開始頻繁走進巷弄，畫了很多速寫，也從這些作品裡，找到不一樣的創作方向。

紅色立方體練習 (2007)。

我開始在畫面裡放入留白，嘗試肌理效果，想畫出筆觸的感覺。慢慢地，發展出自己的風格。我想，畫得夠不夠寫實並不是最重要的事情。對我而言，更重要的是透過繪畫感受到生活的快樂，也透過繪畫，讓平凡的日常變得更加豐富。這是繪畫所教我的一切。

距離當年學畫已經過了十四個年頭，感謝馬可孛羅出版社的支持，還有編輯宏勳的協助，才能將自學繪畫的經驗透過這本書分享出來。也感謝願意讓我引用畫作的朋友們，因為你們的付出，這本書因此變得更加完整。

現在，我仍是普通的工程師，利用零碎時間創作。這本書對我而言，就像一部學畫的回憶錄。真心希望它能幫助想學畫畫的各位朋友，帶大家更輕鬆地進入繪畫的世界，並享受它所帶來的快樂。

寫於通勤電車上

2020.10.28

林致維

百貨公司的插畫案 (2014)。

巷弄的社區貓 (2017)。

CONTENTS

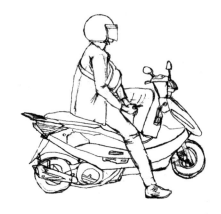

CHAPER1　**這樣畫輪廓**

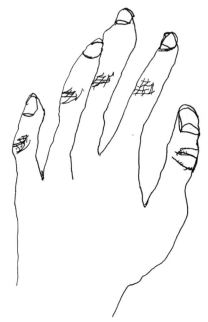

CHAPER 2　這樣畫色彩

CHAPER 3　這樣畫構圖

CHAPER 4　這樣畫水彩

CHAPER 5　這樣畫風景

CHAPER 6　後記

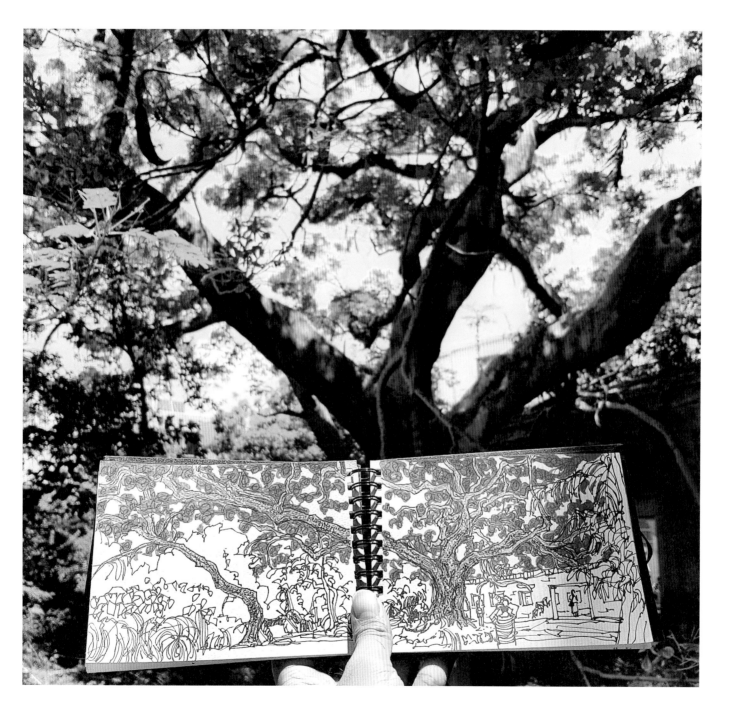

1

這樣畫 輪廓

輪廓是畫面的骨架，它是一切創作的基礎，卻也是大家接觸繪畫遇到的第一個障礙。

該如何畫出準確又隨性的輪廓？這個問題總是困擾著想進入繪畫世界的朋友們。接下來，我將會透過一系列的示範，介紹克服這個障礙的方法。

A 初學者

A′ 畫家

B

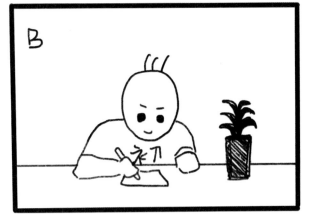

B′

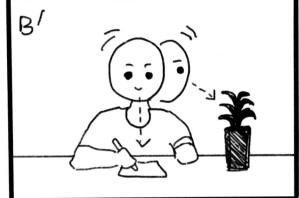

C

初學者畫他知道的：

· 我知道我在畫盆栽。
· 我知道植物有葉子和枝幹。
· 我知道盆栽的開口是圓的。
· 我知道植物大概長怎樣。
· 我不想觀察，太複雜了，依靠
　記憶畫畫就好。

C′

畫家畫他看到的：

· 我看到了形狀。
· 我會仔細觀察，比對畫的形狀
　和看見的是否相同，盡量讓兩
　者一致。

畫我所見

不知道大家有沒有對標題感到奇怪？畫畫的時候，我們不就是畫自己看見的畫面嗎？為什麼還需要特別強調？

事實並非如我們想像的簡單。拿左圖來說，畫家在畫畫的時候，他的眼睛同時在觀察對象並在有畫紙上「不斷地來回掃描」，他看見的是一個明確的形狀；他所要做的，是把自己看見的形狀準確地畫到紙上。

然而，初學者沒有這個習慣，大部分的人不會真的去觀察對象，而是看了一眼之後就專注在畫紙上，久久才抬頭；這個時候，他們從大腦中找出對應的形狀，畫的其實是「自己知道的符號」。由於這些符號記憶都建立在兒時的基礎，最後就會畫出兒童畫的感覺。

然而，就算真的想去觀察，初學者也會受到「視覺錯覺」的干擾，不自覺地畫出奇怪的形狀與比例。可以說，他們並非畫自己所見。有的畫友總覺得自己畫不好，上了很多課程還是沒有進步。我想，最根本的原因，是他們的繪畫之眼還沒打開，不知道如何看見這個世界，如同矇著眼睛畫畫。

畫出好看又準確的輪廓畫，是我們進入繪畫世界的第一個障礙。對我而言，它是感性與理性結合的產物，感性帶我們看見形狀，畫出自在的線條。理性則使我們畫出準確且合理的畫面。

希望，這章能幫助大家體會什麼是「畫我所見」。

大腦復健1
感性的線條，感受萬物的形狀

人的大腦分為兩大半球，左腦代表理性，掌握邏輯，辨識符號等等。右腦則是感性，對圖案形狀特別敏感。

其實，我們都有能力像藝術家一樣觀察這個世界，只是不知道該如何使用右腦的潛能，久而久之，它就像沒受過重訓的肌肉一樣萎縮了。於是，我把接下來的訓練稱為大腦復健，重新培養我們對圖案形狀的敏感度。

手的輪廓畫

剛才提到，初學者畫畫時並不會真的觀察，這個訓練會讓大家習慣邊觀察邊畫畫，而不是依靠心中的符號作畫。

訓練時，請將你的目光順著手的輪廓緩慢移動，如同撫摸雕塑，感受它的起伏，並在畫紙上畫下所見的線條。此時我們同時使用了視覺與觸覺。

大家會遇到最大的問題是畫得太快，以致於來不及觀察就草草畫下輪廓，此時符號會介入，使我們畫出「知道」而非「看到」的畫面。你可以試著刻意畫一張畫得很快的手，比較快與慢的差別。

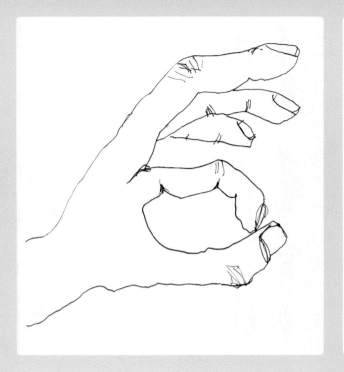

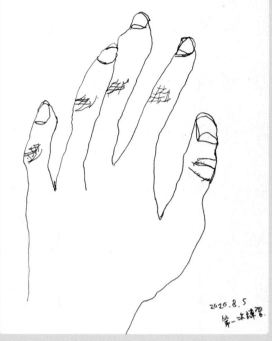

2020.8.5
第一次練習.

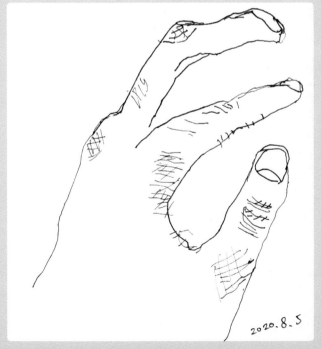

2020.8.5

│畫友作品欣賞│

謝謝Ａ君分享作品，她沒有任何繪畫基礎，但照著這個訓練畫畫，卻展現出非常棒的手部輪廓描繪。（我指的是藝術性，沒有特別要求畫得像。）

可以發現，只要認真觀察形狀，做到觀察與畫畫彼此配合，儘管從未畫畫，我們依舊能畫出有意思的畫面。

意識到這件事，便是進步的第一步。

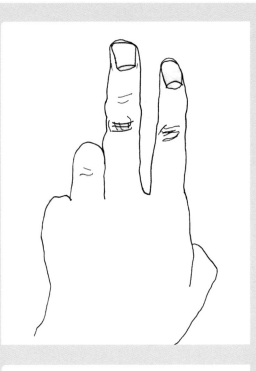

｜手的輪廓畫細節｜

使用工具：
自己的左手、一支鉛筆、一張白紙。

注意事項：
· 請設定十分鐘的作畫時間。
· 將手擺出複雜的姿勢，和畫紙水平並置，方便畫畫時左右對照查看。
· 隨機從手的邊緣取一個起點，先畫外部輪廓，再畫內部細節。眼睛沿手的邊緣緩慢遊走，畫筆跟著同步移動。作畫時，視線必須在手和畫紙間來回比對，確認形狀一致。
· 請盡量放慢速度，以免看太快而發生「沒有真正觀察就直接畫出輪廓」。建議一次只畫一公分，停頓一下再繼續畫。
· 你需要耐心地「畫出看到的每一條線條」，或許一開始你會感到不耐煩，但當你越來越投入的時候，就會進入一個專注的狀態，不再把手認知為手，而是看到形狀。

手的輪廓小練習

初學者試圖辨識物體後所畫出來的
圖案，可以看到是一個個物件獨立
的描繪。

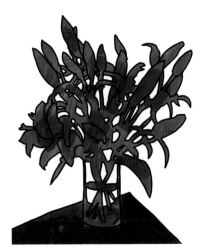

感覺到形狀輪廓後，所畫出來的圖
案，可以看到是描繪整體。

用倒置畫訓練觀看形狀

經過前面的練習，你應該會注意到一件事。因為我們會一直想去辨
識物體，所以觀察的時候其實很難看到形狀。像是右頁的照片，桌
子、水瓶、花朵、葉子可以很容易被辨識出來，而影響到形狀的觀察。

如果把照片倒過來呢？你會驚訝地發現，它的形狀就能被輕易地看
見。

為什麼會這樣？倒置的照片造成大腦錯亂，當我們不再能輕易地辨
識物體的時候，右腦就會發揮作用，讓形狀顯現出來，此時我們所
見的畫面更貼近於畫家所見。這就是所謂的繪畫之眼。我們需要反
覆鍛鍊眼睛，直到看任何畫面時，就好像看著倒置的照片，看穿物
體背後的形狀。

現在，請再看一次正常的照片，忘掉符號，你是否能看到形狀了呢？

倒置畫練習

請試著根據接下來倒置的照片，慢慢畫下它的輪廓。這個練習隱含
了一個非常重要的觀念，畫畫的時候，根本就不需要知道自己在畫
什麼，只要把形狀畫對，物體就會自然浮現。這將有助於我們處理
非常複雜的畫面。

倒置畫小練習重點提示

透過分解步驟，簡單介紹練習的要點（可參考P22）。請大家在畫本上畫一個 L 型的半框。只畫一半是因為現在的練習只關心感受形狀輪廓，不需要注意比例與大小的關係，如果先畫好完整的框，輪廓很可能會畫得比框還要大，因此先畫一半的框，再根據實際情況延伸，就不需要擔心畫框塞不下了。

畫倒置畫的時候請放棄辨識物件，而且還可以試試看打亂作畫順序，看到線條就直接畫下來。雖然過程有些混亂，但我們只要把注意力放在形狀上面，就能完成一幅畫作，並不需要知道自己在畫些什麼。完成椅子的倒置畫後，請大家以倒置畫的方式畫出自己生活周遭的風景，作為後續的練習，相信你會有驚奇的發現。

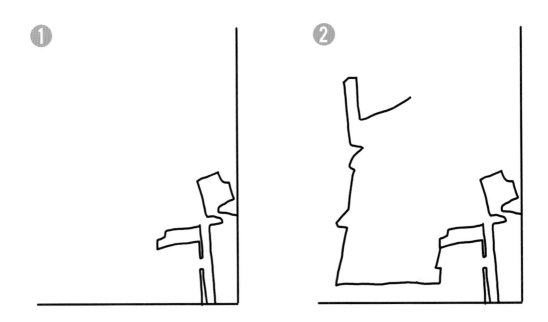

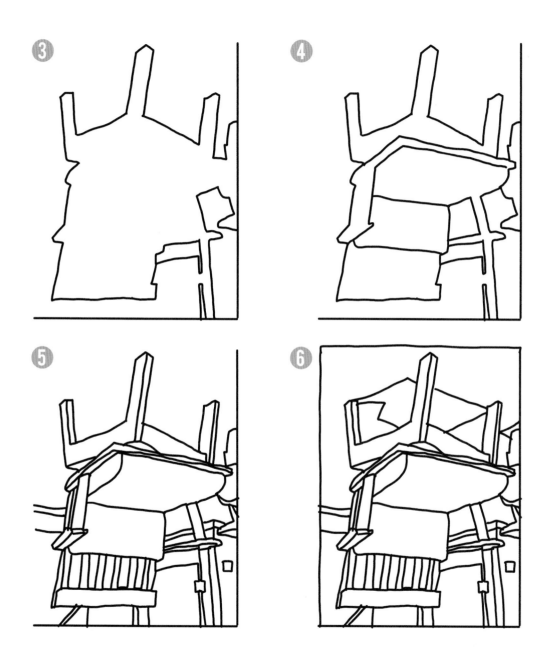

掃描 QR Code
下載圖檔

倒置畫小練習

| 畫友的成長過程：倒置畫訓練 |

A君作畫的參考照片。

訓練2天後，以倒置畫的方式描繪風景。

我請A君每天找一張照片，把它倒過來畫倒置畫，訓練眼睛對形狀的敏感度。這幅作品是訓練第二天的結果，A君和我說，她沒想自己竟然真的畫出了一幅風景畫，尤其是在畫畫的時候並不知道自己在畫什麼的狀態，這個學習成就帶給她很大的鼓勵。

建議大家可以自己試試看，將手邊的照片轉成倒置，持續地畫一陣子（A君連畫了三個禮拜），相信你也會有大的進步！

練習倒置畫第四天的成果

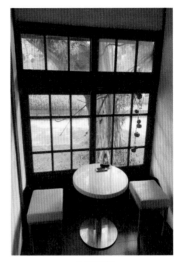

參考照片。

原本是倒置畫，已轉正。

直接正的畫輪廓，沒有倒置。

過了兩天，我請Ａ君做了一個實驗。先畫一幅倒置畫，接著再畫一幅擺正的輪廓畫，沒有倒置，並比較兩者之間的差異。

有意思的是，倒置畫反而比正著畫還要再準確一些。從上圖中間可以看到，窗戶的變形比較不嚴重，且椅子的擺放高度更貼近照片裡的樣子。但是在右邊正著畫裡面，窗戶畫得比較寬，且椅子的高度也畫得更高。

分開畫這兩幅輪廓時，Ａ君意識不到這樣的區別，她只是專注眼前，盡量運用我所教的知識去觀察擺正與倒置的畫面而已。結果證明，在繪畫剛起步的階段，倒置畫確實是一個很好的工具，幫助我們更敏銳地感知輪廓形狀的存在。

大腦復健2
理性的線條，破除視覺錯覺

知覺恆常性

先來聊聊為什麼我們看見的世界充滿了視覺錯覺。有時候作畫速度太快，沒特別注意，我也會不自覺地畫錯比例或形狀。視覺錯覺在心理學上有個專有名詞，叫知覺恆常性。它是大腦對影像的重新處理，幫助我們更好地適應外在世界的變化。

從不同的距離和角度看熟悉的物體時，形狀是完全不同的，它會被嚴重扭曲。比方說，斜著看物體，其形狀是被壓扁的；離我們比較遠，其形狀也會被縮小。

但是，在知覺恆常性的作用下，它們的形狀和大小都會被大腦校正回來，使我們在心理上不會有不一樣的感覺。作畫時，它成了觀察正確影像的障礙，我們會「無意識」地否決眼睛接受的真實視覺資訊，只「看見」心理上所感受的影像，畫出錯誤的畫面。

知覺恆常性對「大小」的影響

在一定的距離內，我們對熟悉物體大小的感覺，不會隨著距離而改變。

舉例來說，圖 A 中兩台機車一遠一近，雖然大小不同，但因為背景暗示了空間，在知覺恆常性的作用下，我們在「心理上」不會感覺這兩台機車不一樣大。但是，如果把兩台機車直接放在一起呢？在圖 B 中，空間暗示消失了，知覺恆常性失去作用，你會驚奇地發現，遠方的機車看起來好像又更小台了，給人的感覺就像玩具一樣。因此，我們畫畫的時候，會傾向把圖 A 中位於透視裡的遠方機車畫得更大台，這樣才符合心理經驗。

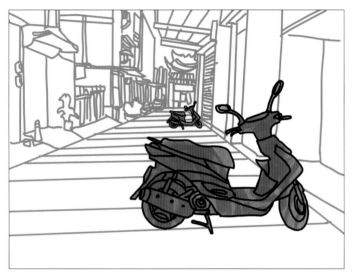

圖 A：遠方機車放在有空間透視的位置，我們在心理上不會感覺它是小的。

圖 B：遠方機車移開原本位置，放在近景機車旁邊，此時才能感受到它的真實大小。

左右兩眼在透視的作用下大小不同，但我們心理上認為眼睛應該要一樣大，所以會不自覺地畫出同樣大小的眼睛。
（左：錯誤；右：正確。）

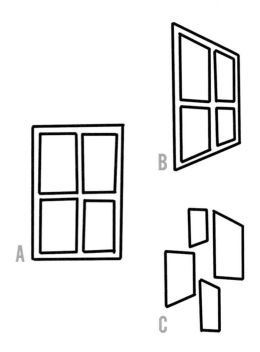

以窗戶的變形說明知覺恆常性對形狀的影響。
A：正常的窗戶。
B：受透視扭曲的窗戶。
C：完全打散，已看不出來原是窗戶。

知覺恆常性對「形狀」的影響

我們對熟悉物體形狀的知覺，不會隨著觀察角度的不同而改變。

在左圖中，透視把窗戶扭曲成梯形，由於知覺恆常性的影響，我們在「心理上」仍會感覺窗戶裡的玻璃是長方形。

但是，如果破壞窗戶的形狀，把玻璃打散隨機擺置，你就不會覺得它們是長方形了。

我想，這個現象解釋了初學者常常抱怨自己透視畫不好的根本原因。因為透視會極大地扭曲畫面，但我們會在畫畫的時候，總是無意識地把變形校正回心理上認知的形狀。

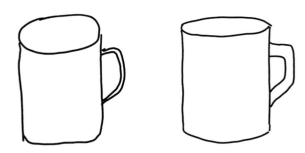

杯口的形狀是最常見的錯誤，雖然已被透視壓扁，但因為我們心理上認知是圓形，所以仍會無意識地畫成偏向圓形的樣子。（左：錯誤；右：正確。）

| 畫友作品欣賞： 知覺恆常性的影響 |

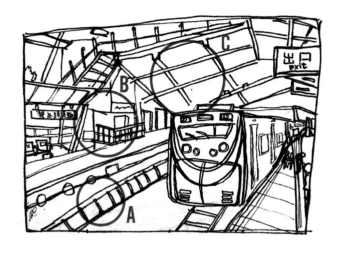

心理認知的形狀：	錯誤局部：	真實透視形狀：

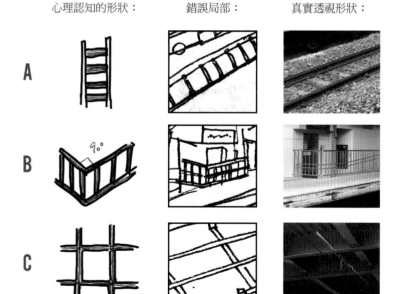

感謝 A 君提供作品讓我點評。從圖中可以看見這位畫友的透視畫得相當奇怪，我特別標記出 A、B、C 三點給各位參考。

她承認畫輪廓時沒有好好觀察，一下子就完成了，所以在無意識下畫出了不合理的輪廓。

問題來自於她將心理認知的形狀畫進了作品裡，產生不合理的畫面。

破除視覺錯覺：量棒觀察法

稍早的時候，我介紹了專注在物體形狀的感知，以畫出感性的線條。然而，這仍遠遠不夠，打開你的繪畫之眼，還包含了克服視覺錯覺的觀察手法。

當我們走在戶外，或是看著家中的生活小景，你會發現根本無法只靠感性的線條畫畫。我們處在一個「充滿空間透視」的世界，如果不知道如何畫得準，那麼你的作品會充滿各種比例、形狀、相對位置的錯誤，而變得很不合理。

這是初學者們都會遇到的困境。每次開班授課，大家總是花很久的時間和輪廓奮戰，常常問：「該如何才能把透視畫好？」其實，只要把畫面畫對，透視自然就會出現，不需要背任何公式。（除非你想要無中生有畫出一個空間場景。）

接下來，我將會介紹克服視覺錯覺的觀察手法。這是我自學繪畫多年來的經驗總結。

手指或畫筆都是很好的量棒，輔助判斷畫面的比例、形狀、相對位置。建議初學者作畫時先量測再下筆，當你越來越熟練，就算沒有輔助工具，也能看得準了。至少你會發現自己畫錯，知道如何改正。

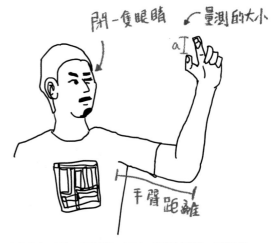

量測時，閉一隻眼睛，固定手臂的距離，是避免誤差的必要方式。

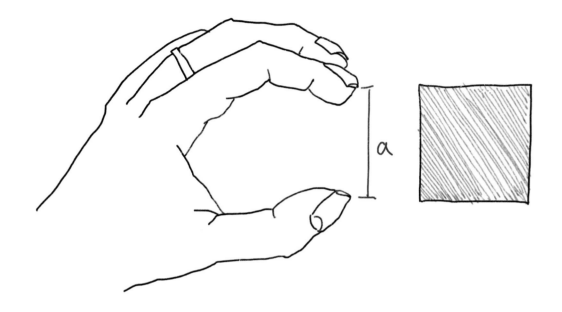

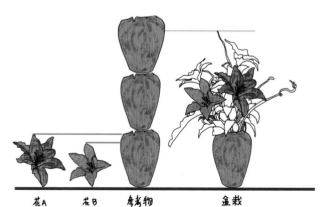

花A
接近1個參考物

花B
接近半個參考物

參考物

盆栽
約2.75倍參考物

技巧一：量測比例與大小

· 先從畫面裡找一個大小適中的物體作為「參考物」，然後用手指捏它，把大小記錄下來，此時手臂距離固定，直接把呈C字形的手指移到畫面的其他地方比對大小差異。

使用情境：

· 用於協助我們知道要畫的物體約略多大。如左圖，以花瓶為參考物，可以用於比對出大小，以及花瓶占整個靜物的比例。

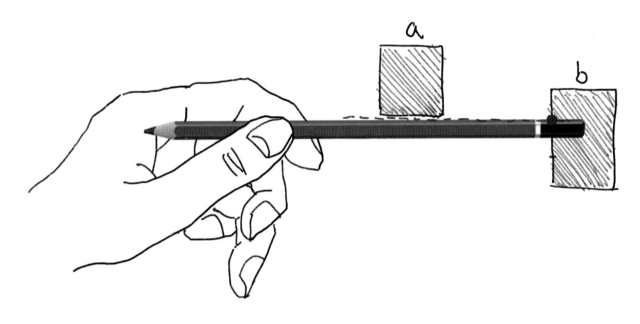

技巧二：比對相對位置

· 若想知道 a、b 物體的相對位置，可以用筆頂住 a 的底部，然後一直延伸到 b。此時你會發現 a 在 b 的三分之二高度。

使用情境：

· 判斷畫面的線條要停在哪裡。如左圖，我已經完成黑線，要畫紅線，但我不知道 A 點該停在哪裡。使用這個技巧，可以確定 A 點要停在和 B 點同樣的垂直線上。

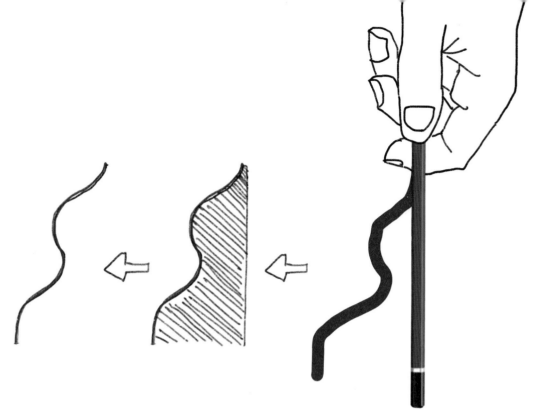

技巧三：感受線條的形狀

· 將筆靠在想感覺形狀的線條旁，此時筆和線條會夾出一個區域，看見這個區域的形狀有助於在紙上畫出正確的線條形狀。

使用情境：

· 用來確定自己的線條沒有畫歪。如右圖，我想繼續畫紅線輪廓，但我對它的形狀沒有把握，可以拿筆稍微比對，感受線條的形狀。

掃描 QR Code
下載圖檔

量棒觀察法小練習

畫出好看輪廓的訣竅

萬物皆有厚度

在輪廓的世界裡，所有的物體都有它們自己的厚度。初學者在畫畫時容易忽略這點，只畫出線條。這麼一來，會減弱整體的造形感。以下是幾個常見的例子給大家參考。

線條要給予厚度：

· 細細的電線很容易被忽略厚度，被直接畫成細線。線條不論多細，都必須給予厚度，才能畫出形狀感。

窗框也需要厚度：

· 大家畫窗戶時常用線條表現窗框，但窗框也應該要有厚度。我的作法是先畫出外部的大矩形，再畫內部小矩形，小矩形的間隙自然而然成為窗框。

中空字：

· 文字也是大家習慣以線條表達的元素。在輪廓的世界裡，我們並不是在「寫」字而是「畫」字，需要賦予文字厚度，以中空的形式表現出來。

有厚度的樹枝：
• 樹枝的描繪也同樣容易遇到忘記畫厚度的問題。需要特別注意。

連貫的線條，拒絕毛邊

畫出連貫且完整的線條可以讓你的畫面簡潔，且流暢感十足。初學者常常習慣以短促且不連貫的線條來畫輪廓，產生的毛邊減弱了作品的美感。

如果你真的對自己所畫的每一筆都感到不確定，不敢貿然一口氣畫出很長且連貫的線條，我建議大家以下作法：

• 作法一：筆尖不離開紙的情況下先暫停，想好下一步再繼續。
• 作法二：還是可以畫短促的線條，但是接續的線條要頭尾接好，讓人感覺它們是連貫的。

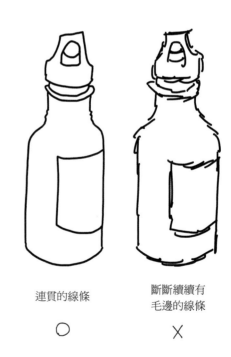

連貫的線條　　　斷斷續續有
　　　　　　　　毛邊的線條

○　　　　　　　　×

示範：機車騎士

感性與理性的融合

在這個示範裡，我會一步一步帶大家運用剛才介紹的量
測手法還有形狀感知，在畫面裡同時融入感性與理性的
線條。

畫畫的時候，並不是全部的線條都要理性地量測，這樣
子只會畫出很死板的工程繪圖，也不是所有的線條都不
用管正確的比例、形狀、相對位置，這樣會出現不合理
的畫面。

必須結合兩者的優點，才能畫出準確又有藝術感的輪
廓。

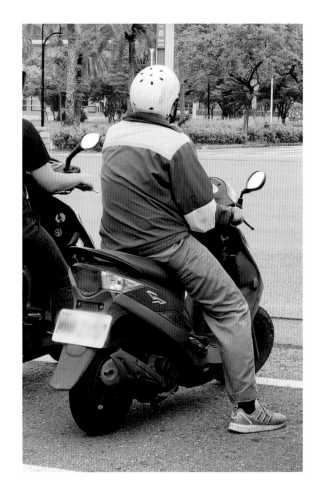

掃描 QR Code
下載圖檔

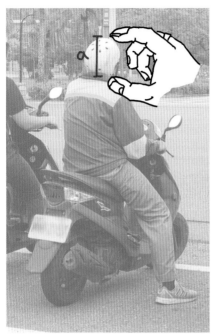
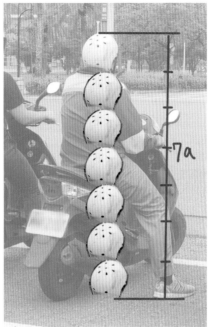

1

- 先畫一個大圓形，代表騎士整體的高度。

- 以頭作為參考物，透過觀察手法（P31 技巧一），
 可知頭部高度的七倍便是整體身高。

- 在畫紙上畫下正確的頭部比例。

經驗分享：

· 初學者常常好不容易畫完輪廓，才
 發現自己畫得太小，或是沒有畫在
 紙的中間。

· 先打圈圈決定要畫的物體多大，確
 認在畫紙上的位置，是我最常使用
 的技巧。它可以避免這個尷尬的狀
 況發生。

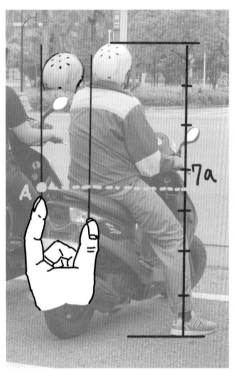

2

- 跳到畫面的中間先畫，必須決定 A 點在紙上的位置。

- 使用手指捏，可以大概知道它和安全帽之間的距離，約比安全帽再寬一點。

- 另外 A 點的水平位置（Ｙ軸）剛好可以對應到 3.5 個安全帽高度。

經驗分享：

· 初學者畫畫習慣由上往下一直畫到結束，這麼做的風險很高，非常容易畫錯比例（畫面被拉長或畫太短）。

· 我自己在畫畫的時候都是跳著畫，先畫上中下三段，再把輪廓線條連接起來，可以降低比例畫錯的風險。

3

- 接續畫坐墊上緣，完成中間的輪廓。

- 先比對相對位置（P32 技巧二），線條結束的點不可以超過紙上的灰線界線。

- 再比對線條的形狀（P33 技巧三），避免畫歪。

經驗分享：

・畫線條時，通常都要先決定線條應該在哪裡結束。我常將技巧二和技巧三混合使用，輔助我畫出準確的線條。

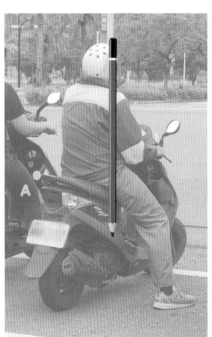
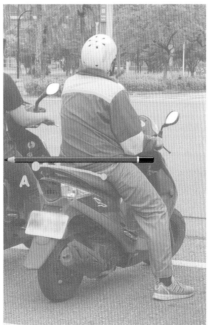

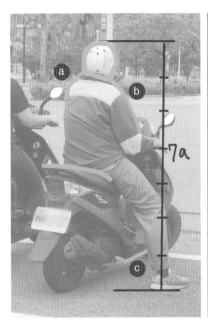

以同樣手法完成左圖 a、b、c
綠色三段線條的描繪。

此時，我們已經完成最重要的
上中下三段線條。

因為大量使用量測技巧確保畫
的輪廓是正確的，所以此階段
所畫的線條是理性的線條。

⑤

接著比較輕鬆，不用特別量測，順著感受到
的輪廓把輪廓連接起來。

此時，我會使用技巧三，確定輪廓和照片的
形狀一致。

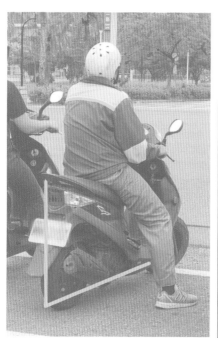

6

- 為了讓這部分的輪廓畫起來比較輕鬆，我會先抓住機車後部整體感覺的形狀，然後直接畫兩條簡化後的直線。

- 沿著簡化直線做凹凸起伏，可以快速準確地把輪廓畫出來。

經驗分享：
- 當輪廓很難畫的時候，不妨使用這個技巧，像是把鬆掉的皮帶拉緊，先畫一條直線簡化複雜的輪廓，之後再沿著直線做起伏，可以輕鬆地完成複雜的描繪。

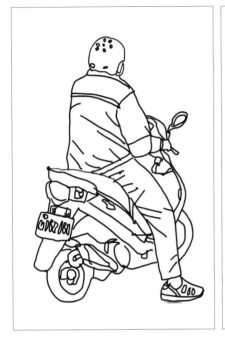

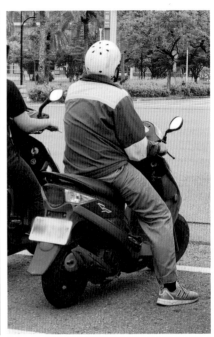

7

- 在畫好的框架內填入剩下的輪廓線條，完成這幅作品。

- 此時完全不用量測，直接把感受到的線條都畫下來即可，因為骨架都架好了，已不可能畫歪。

- 我標註了綠色和黃色給大家參考，綠色是剛剛很仔細量測的理性線條，黃色是用技巧三大概比對出形狀沒有畫歪的線條，剩下的黑色則是直接靠感覺來畫的線條。

經驗分享：

· 我建議大家試著先完成外部的整體輪廓，再填入內部的線條。這麼做可以減輕畫輪廓時的負擔。

· 建議初學者畫輪廓時，盡量用技巧三確認線條的形狀，培養自己對畫錯的敏感度。因為眼力還不準，最好凡事通過量測再下筆，才能避免錯誤。

| 畫友的成長過程 |

不知道觀察技巧、零基礎
的情況下作畫。

訓練一週後，試著以量測手法
還有形狀感知作畫。

　　A君練了幾天的倒置畫後，我開始教她量棒觀察技巧，上圖是訓練前及後一週的作品，從細節上的比對，可以看到明顯的成效。

· 頭的比例畫對了。訓練前會本能地把頭畫得大一點。
· 手和腳的形狀看起來比較真實。訓練前很明顯是靠兒時記憶中手腳的形狀符號在畫畫。
· 機車也看起來比較合理。訓練前機車也是依靠心中的符號在畫畫，因為更陌生，所以畫出來的畫面變形得更厲害，我也注意到前輪其實已經整個縮到車子裡了，並沒有碰到地面，但A君感覺不出異狀。直到我在檢討這張圖的時候她才發現。

✎ 示範：老房子

掃描 QR Code
下載圖檔

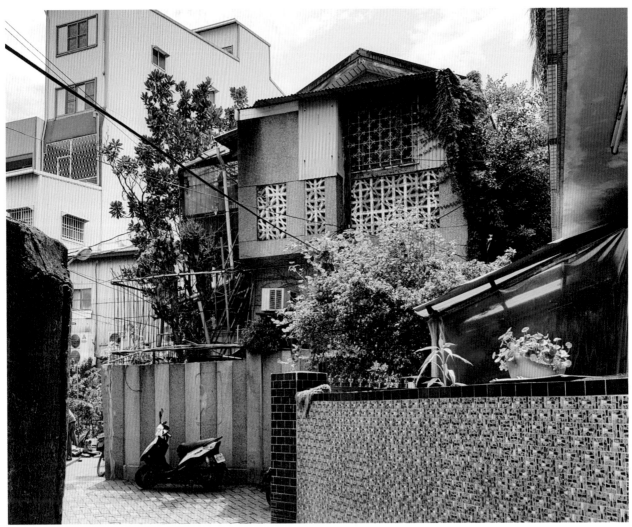

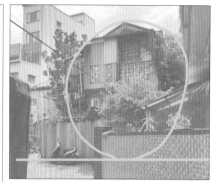

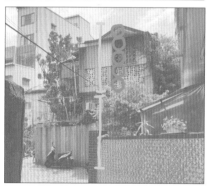

1

- 先畫地平線（避免畫太高，這是很多初學者會不自覺犯下的錯誤，因為在他們的心理上，地面是大的），並畫圓圈決定房子的位置和大小。

- 根據量測，一二樓等高，房子寬度等於高度，且屋頂的五倍等於二樓高，在紙上畫刻度做記號。

- 根據量測資訊，先完成屋頂，再跳去畫樹叢（樹叢不用量，目測就好，畫歪也沒關係）。

- 順便完成二樓左右分割的線條。

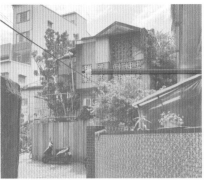

2

- 跳去畫底部輪廓，先確定前景牆壁邊緣的位置（綠線）。

- 牆壁的高度還有其餘部分不用量測直接感受形狀畫畫。前景的另一個牆面（最左邊）也一樣目測即可。

- 接著量測採光罩（黃線）的形狀還有相對位置，完成剩下的輪廓。

經驗分享：

- 畫畫時，只有決定畫面骨架的部分會比較仔細地量測，其餘不重要的區域都直接目測即可，即便畫歪，只要看起來合理都能接受。

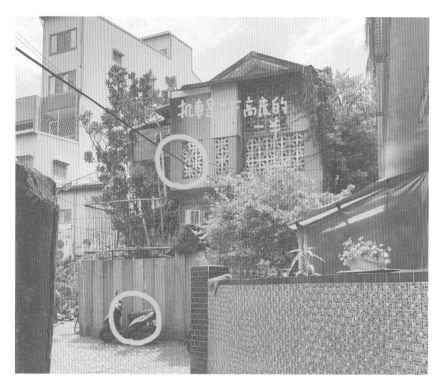

經驗分享：
- 畫面中的機車和行人是最容易畫錯大小的物件，請下筆前一定要確定他們的相對大小。
- 拿本圖為例，建議使用技巧一捏出機車大小，再和畫好的區域比對，就可以大略知道該畫多大了。

3

- 畫面其餘的輪廓線直接感受形狀畫畫即可，只要看起來合理，就算畫錯了也沒有關係。

- 特別要注意的是機車的大小，經過量測發現它的高度等於二樓高度的一半。

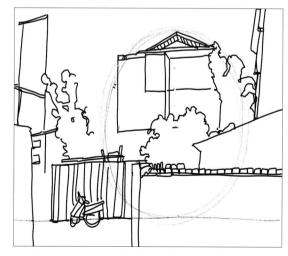

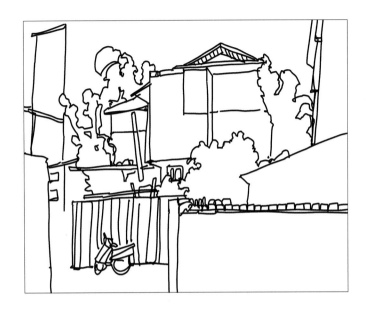

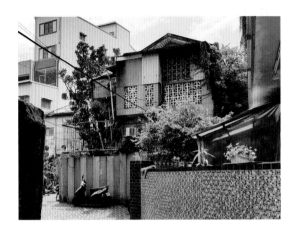

- 完成剩下的輪廓描繪，此時也是直接感受形狀畫畫即可，不需特別量測。

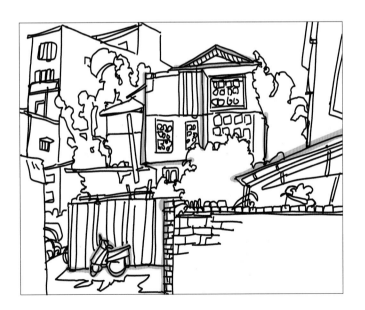

經驗分享：

· 我將透過量測技巧決定的線條標註為黃色（理性的線條）。其餘都是靠感覺畫畫的線條。你可以看到，輪廓是理性與感性互相結合的產物。這樣才能畫出準確又有藝術性的作品。

· 再次叮嚀，作畫時先畫大輪廓再填入細節，才可以輕鬆畫出準確的輪廓，避免出錯。

畫友的成長過程

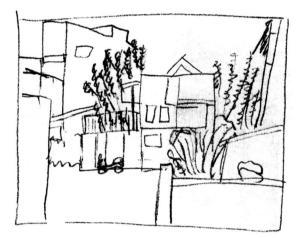

不知道觀察技巧、零基礎的情況下作畫。

訓練一週後，試著以量測手法還有形狀感知作畫。

A君繼續練習輪廓的觀察技巧，從這幅老屋的輪廓畫中，比較訓練前後一週的差異，可以看到明顯的進步。

· 房子的形狀更接近照片了。原本的畫作中，兒時符號與視覺錯覺的痕跡濃烈，最讓我有印象的是屋頂畫成了正三角形。因為在心理上，我們感知的屋頂是正三角形，且這也符合兒時的印象。
· 房子、前景牆面、樹叢和後景的比例關係變準確了。原本的畫作中，地面畫得太大，房子縮得很小，看起來相當不合理。地平線也被拉太高，這是受到視覺錯覺的影響，我們心理上認為地面是大的。
· 樹的輪廓展現了形狀感知的效果，畫出不規則的形狀。原本畫作中，看來仍是依靠兒時符號畫畫，特地把葉子和枝幹都畫了出來。
· 機車的比例也畫對了，而且更有細節。原本的畫作中，不僅畫得太小，而且很明顯沒有觀察仔細，草草以兒時符號帶過。

練習題

掃描 QR Code
下載圖檔

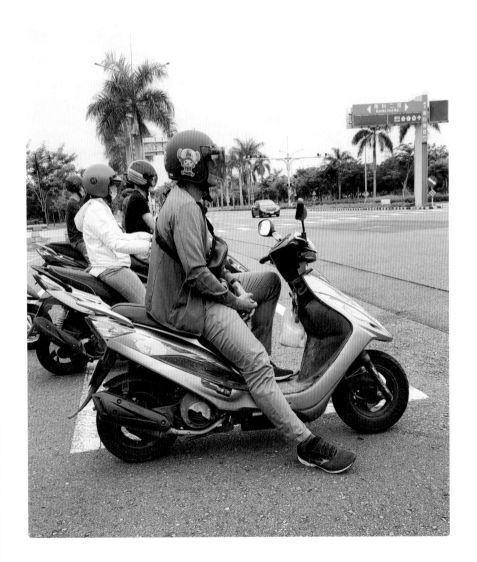

· 請試著畫完主要的機車
 騎士後繼續把背景的機
 車騎士一併畫完,這些
 次要的機車騎士可以練
 習使用量棒觀察法確定
 相對位置和大小。

練習題

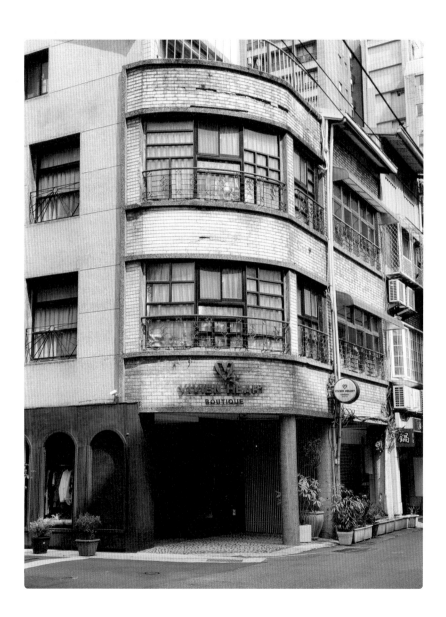

掃描 QR Code
下載圖檔

- 這張照片是絕佳的量棒觀察法練習題。這是因為照片裡充滿了各種透視的線條和變形，有滿滿的視覺錯覺。

2

這樣畫
色彩

繪畫的工具很重要。畫紙、畫筆、顏料都會影響作品的呈現。本篇的前半部，我將自己創作時習慣使用的工具介紹給大家參考。

至於本篇的後半部，我會開始講述如何透過改變上色的手法，畫出更有筆觸、更有肌理效果的色彩。

水彩畫具

畫筆

以前學畫畫的時候買了很多不同種類的畫筆，有刷水的排筆、大中小號的圓頭貂毛筆，也有買平頭筆等等。

現在，我的作畫工具很單純，只使用一支四號的法國拉斐爾貂毛圓頭摺疊筆（筆頭直徑約 3.5 mm）。就算是全開的畫紙，我仍然依靠著這支筆來完成所有的畫面。最主要的原因，還是在於我的風格不適合太粗的畫筆，筆毛含水量會太多，無法畫出筆觸和肌理的感覺。

我滿推薦的是摺疊水彩筆，它很適合戶外寫生，收納也很方便，折疊後能夠很好地保護筆毛。目前市面上還有其他的品牌，例如馬可威等等，建議大家可以多多比較。

其他工具

我使用２Ｂ自動鉛筆打稿。橡皮擦則是用軟橡皮擦，雖然沒辦法擦很乾淨，但好處是沒有屑屑，能保持桌面整潔。另外我還使用了小木棒、無酸口紅膠、衛生紙做為處理肌理效果的工具。小木棒是在美術社買的美勞用品，主要用來刮出筆觸。３Ｍ無酸口紅膠則是用在肌理效果的營造，為了作品永久性的保存，我會特別

拉斐爾貂毛４號
摺疊水彩筆

挑選無酸材質（避免作品放久，膠水導致畫紙變黃）。最後是衛生紙，拓印在水彩上可以創造出非常獨特的紋路，也是一種肌理效果。

德國 UHU 口紅膠

備註：
- 3M 無酸口紅膠比較難取得（可搜尋捷登有限公司）。若只是一般練習，可以先使用在各大文具行都買得到的德國 UHU 口紅膠。它的包裝為黃色的，也標示無酸，雖然不確定是否真的有效，但做為練習的工具我覺得沒有太大的問題。
- 小木棒也是比較難取得的工具。其實只要是平頭的物體都可以刮畫。像是代針筆的筆桿（建議可以用 UCHIDA 這個品牌）、或是未開封的鉛筆等等，它們都可以在一般美術社買得到，作為替代品畫出類似的感覺。

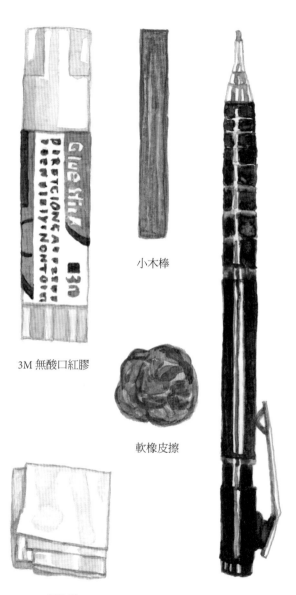

小木棒

3M 無酸口紅膠

軟橡皮擦

衛生紙

1.3 自動鉛筆 (2B)

顏料

選擇合適的水彩顏料是調色的一部分。搭配得宜，可以減輕調色的負擔。若買到不好的顏色（通常是太亮，或顏料雜質太多），就連我也調不出好色彩。

很多畫友購買顏料時，常常在廠牌以及學生級或專家級之間猶豫。我建議選擇知名的國際品牌（Sennelier、Mission、牛頓、好賓）並直接購買專家級顏料。國際品牌品質比較有保障，且專家級的色粉比例更高，顏色比較乾淨純粹。

我習慣一支一支買顏料，雖然常用色只有 13 色，但已經非常夠用。我所選擇的顏色可以分為「基礎色」與「特殊色」兩種，以下為詳細解說：

· **基礎色**：畫畫時不一定需要調色，我常常把這些顏料直接畫到紙上。它們飽和度較低、不會太亮，很穩重低調，是我上色的主力。

· **特殊色**：這類顏料覆蓋性很強，主要用於輔助調色。可以調出特殊的色彩效果。

· **特殊色（檸檬黃）**：這個顏色非常亮，常有人誤把它當一般的黃色使用，我只有在畫面裡需要非常亮的地方才會用上一點點的檸檬黃。

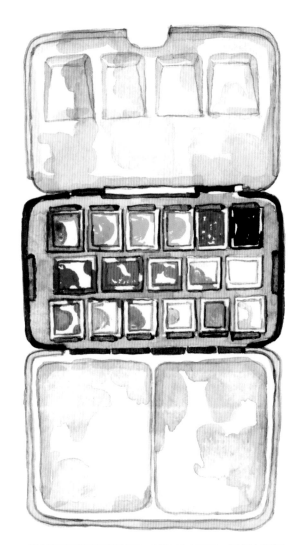

我使用折疊旅行調色盤，因為尺寸精巧，用起來很輕鬆。顏料請按照色相順序排列，看起來比較整潔。

・基礎色

| Sennelier 專家級 **533** 亮鎘黃 | Sennelier 專家級 **640** 紅橘 | Sennelier 專家級 **675** 法式朱紅 | Sennelier 專家級 **809** 胡克綠 | Sennelier 專家級 **805** 太菁亮綠 | Sennelier 專家級 **314** 群青藍 | Sennelier 專家級 **755** 象牙黑 |

・特殊色

| 好賓 Series A **W225** 亮粉紅 | 好賓 Series A **W304** 水藍 | 好賓 Series A **W203** 鈦白 | 好賓 Series A **W271** 混合綠 | Sennelier 專家級 **922** 薰衣草紫 | Sennelier 專家級 **501** 檸檬黃 |

畫紙

我主要使用「無酸純棉紙」作畫。這種紙張經得起時間的考驗，因為無酸且不含木漿，所以不會變黃。普通水彩紙含有木漿，使用漂白劑維持紙張的白。然而漂白劑會受到紙張本身的酸性影響變質，慢慢失去效果，使水彩紙放久之後，回復成木頭原本的黃色。實際案例可以參考中國的水墨古畫，幾乎每張作品都發黃得很嚴重。

另外，我的畫法會挑紙，只有在表面平滑的水彩紙上才能畫出筆觸和肌理效果。如果紋路太深，會因為作畫時筆毛含水量太少而拖不動。購買紙的時候，我會先用手指感受紙的紋路，讓觸覺告訴我這張紙適不適合作畫。

好的紙張不一定保證畫得好，但是壞的紙張一定保證畫不好。建議購買有品牌的紙比較保險。以下是我目前正在使用的畫紙給大家參考：

法國 Arches 熱壓紙（八開）300g/m²

- **法國 Arches 無酸純棉紙（熱壓）**
 價格最貴，但非常好畫，是我創作的主力用紙。

- **中國寶虹無酸純棉紙（細目）**
 價格較便宜，觸感偏軟，是畫日記的主要用紙。

- **義大利水彩紙 25% 棉**
 價格最低，不是無酸紙，有時候我也會以這類的畫紙進行水彩創作，主要用於概念的研究。

中國寶虹細目紙（八開）300g/m²

畫本

有時候我也會使用水彩畫本在外速寫或簡單記錄些小物,方便攜帶。選購的標準還是在紙的紋路,基本上只要手指摸起來不會紋路粗糙的就算合格。

我使用的畫本是澳洲 Mont Marte (蒙瑪特) Premium A5 水彩本,一本有 15 頁,厚度為 180 g/m²,無酸紙。我常用的水彩技巧都畫得上去,推薦大家練習本書的水彩範例可以買類似的水彩本使用。

此外,如果只是畫純線條的記錄,我則是習慣使用 Miro Art (米羅) 橘皮 A5 素描本。這是我從以前學畫就一直使用的牌子,一本有 120 頁,厚度為 180 g/m²,便宜又好用。

Mont Marte Premium A5 水彩本 180g/m²　　　　Miro Art 橘皮 A5 素描本 180g/m²

水彩調色

帶水彩課時，我常看到來上課的畫友們遇到調色上的困難。他們明明使用和我一樣的顏料，但就是調不出一樣的色彩，有的時候往往越調越髒。

調色不難，不需要學習複雜的色彩學。會造成這個差距的原因，應該和「細節的忽略」有關。就像兩間公司買了同樣的生產機台，但其中一間對於如何設定參數更有經驗，而有更好的效益。水彩也是一樣。調色手法的細節是成功的關鍵，這是我接下來想和大家分享的經驗。

綠色系：805（基）+ W271（特）

紅色系：675（基）+ W225（特）

同色系混和：基礎 + 特殊

之前提到我將顏料分為基礎色和特殊色兩種。調色時，同色系可以互相搭配，並以任意比例混合，調出覆蓋性的色彩。比如：群青藍（314）可以和水藍（W304）搭配。另外，薰衣草紫（W922）和鈦白（W203）都是灰白色系，可以和其它基礎色任意混合。

藍色系：314（基）+ W304（特）

灰白色系任意混合：675（基）+ W922（特）

我們可以從中得到一個重點，同色系的顏色任意混合不會變髒。

大小混色法

鄰近色混合：805（基）+ 533（基）

調色時，我們有時候需要在「某個顏色裡調出另一個顏色的感覺」，這樣的調色常常在鄰近色間進行。很抽象吧？我以黃色與綠色為例說明：

綠色裡感覺有點黃黃的，和黃色裡感覺有點綠綠的，是不同的調色方式。我們必須先問自己，誰是母色？例如：對於綠色裡感覺有點黃黃的而言，綠色是母色，調色時以綠色為主體，慢慢加入黃色，調出要的顏色，這就是大小混色的概念。初學者沒有這個認識，常常等比例混合，調不出想要的色彩。

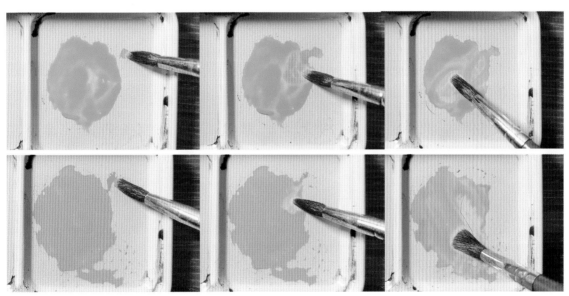

調色細節：慢慢加入的顏色先用筆尖取一點點，放在母色旁，由邊緣慢慢往內混合，不夠再從顏料格取更多顏料。不要直接抓一大把顏料就丟到母色裡。

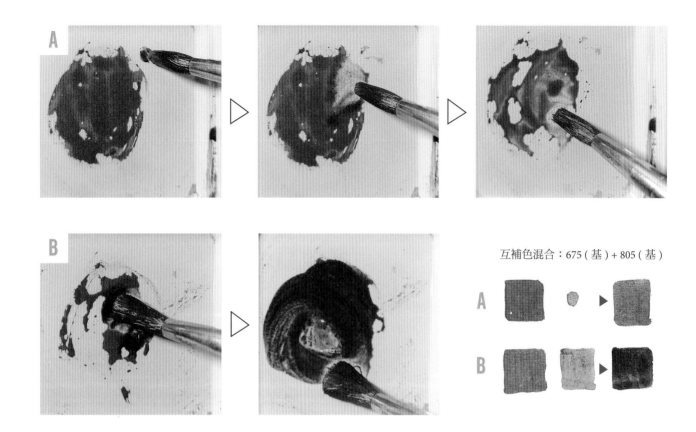

互補色混合：675（基）+ 805（基）

有時我們會有混合互補色的需求，比方說稍微降低色彩的鮮豔度等等。
互補色必須避免等比例混合，不然調色會有災難性的後果。

以紅綠色為例，大部分的初學者會習慣性地直接把一大坨的綠色直接加
到紅色裡面，這時不但不能達到預期效果，反而會調出混濁的深色。對
比大小混色法，大家可以感受兩者差異（上圖 A 與 B）。

533（基）+ 755（基）

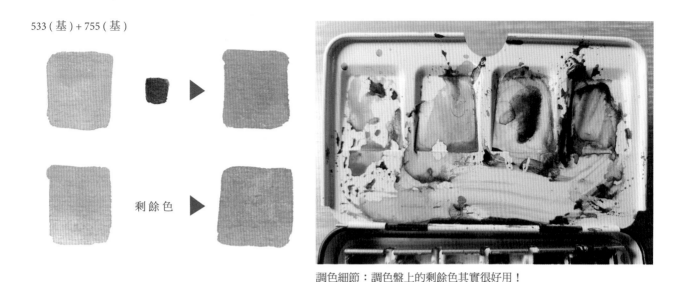

剩餘色

調色細節：調色盤上的剩餘色其實很好用！

讓色彩不鮮豔的手法

繼續談降低色彩鮮豔度（簡稱彩度）的手法。我其實很少用到互補色，主要使用黑色和調色盤上的「剩餘色」。

我們都知道，將色彩三原色混合可以得到黑色。然而，顏料純度不可能是100％，實際上得到的會是濁色。由於剩餘色裡有各種顏色，已經包含了整個三原色，所以它成了天然的濁色。

色彩三原色

黑色的調色方式和互補色一樣，要用大小混色法。剩餘色倒是沒有特別限制，可以任意比例混合。由於剩餘色是濁色，且殘留在調色盤上的濃度通常也不高，除了可以很自然地降低彩度，還能帶來些許色彩變化，是我最常使用的手法。記得以後調色盤上的顏色不要隨便洗掉，都是可以回收利用的！

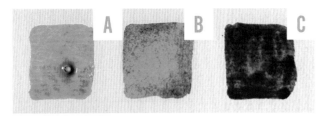

將調色盤上的水量（A、B、C）畫到紙上的效果。A因為水太多，還會看到水泡。

水分控制是最困擾初學者的地方。在顏料的水分控制中，我會觀察調色盤上的顏料是不是水太多，通常看到鼓鼓的一攤水如圖A，就知道大概有問題了。處理的方式是擦掉重新調色。

若水量適中，應該是表面的水稍微有點淺淺的，不會鼓起來如圖B。

若希望顏料再濃一點，增加濃度的SOP是先加顏料後加水。水分控制説穿了，只是控制顏料和水之間的混合比例。先加顏料後加水會更好控制。水的添加和顏料一樣，以筆尖加水，若需要繼續增加濃度，就再重複一次SOP。

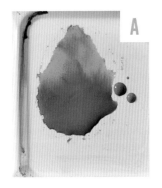

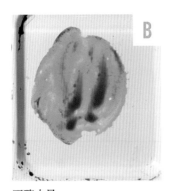

水太多請直接擦掉重新調色，不要試圖補救。

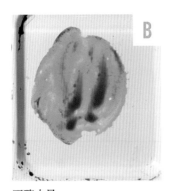

正確水量。

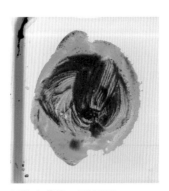

以筆尖「點」顏料混入。

以筆尖「點」水混入。

畫筆的水分控制

另一種水分控制是畫筆的水分控制。我歸納出四種動作：浸、點、吸、刮。其實，畫筆的水分控制才是水彩調色的關鍵。

- **浸**：這是需要大量取水時的手法。很多初學者取水時，習慣把整枝筆毛直接浸入水中而導致畫筆含水量過高，怎麼調色水都太多。

- **點**：以筆尖局部少量吸水。這是我最常用的取水方式，若需要的水比較多，可以分批多點幾次，調色時的水分控制會比較精準。

- **吸**：若是覺得畫筆水太多，可以用衛生紙把多的水吸掉。

- **刮**：我也會使用這個技巧，把多的水刮除。

浸　　　點　　　吸　　　刮

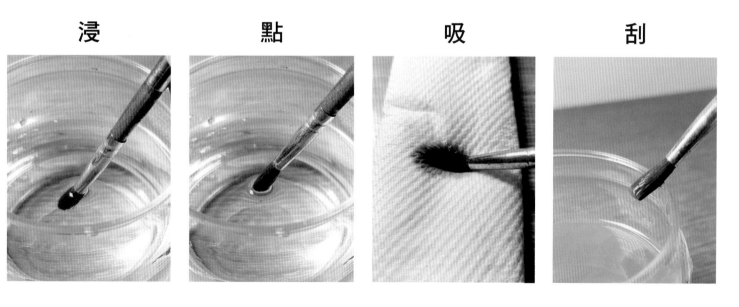

其他經驗

· 換色前要洗筆

如果忘記洗筆，換色時前一個顏色的顏料會混到下一個顏料，很
容易交叉汙染，導致調色變髒。洗完筆後記得刮一下筆毛，把多
的水去除再開始調色。

· 用筆尖取適量的顏料就好

有時候，我發現繪畫班的同學調色調得太濃了，在有些需要表現
淡彩的場景時畫出很怪的顏色。其實我調色的時候，都只用筆尖
取色，如果需要更濃，再用筆尖慢慢增加。這樣比較可以控制色
彩的濃度。

用筆尖取用顏料即可。

· 調色失敗時，不要試圖補救，直接洗掉重來

很多初學者在發現自己調色調錯後，往往試圖補救，不斷添加新
的顏料。反而弄巧成拙，越改顏色越糟。別忘了，當三原色混合
的時候就會出現濁色。因此我自己都是直接全部洗掉重新調色。
才能確保色彩的純淨。

· 畫筆吸色時，可以前後翻面吸色

調色結束後，需確定畫筆吸滿了顏料，我常將畫筆前後翻面吸色，
這個作法可以確保顏料和水分充足，不會畫到一半筆毛就乾掉。

顏料乾掉時，畫筆會取不出顏料。這是很多人水彩調不出濃郁顏色的原因。請試著用水軟化，或直接擠新的。

乾掉　新鮮

許多人習慣用筆尖畫畫。這是寫字的姿勢，會畫不出有趣的筆觸。我大部分塗筆觸的時候都用筆腹。筆尖只有畫精確的線條時才會用。

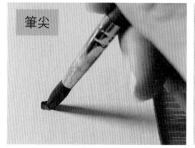
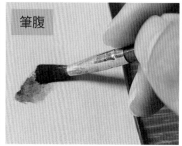

筆尖　筆腹

大家也常常在上色時反覆塗同一個色塊，這應該是畫鉛筆素描時殘留的習慣。會讓筆觸黏在一起，也容易把紙上的顏色洗掉，畫面色塊會亂亂的。

實際上，我的作法是盡量避免重複塗到已經畫在紙上的筆觸，用類似拼圖的方式把筆觸接在一起。這樣子作畫速度也會快很多。

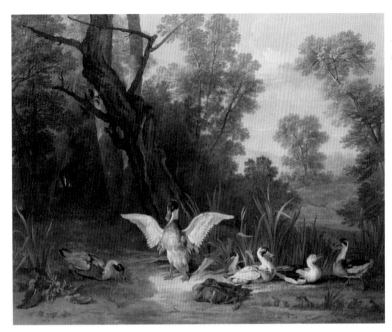

十八世紀洛可可畫家歐德利（Jean-Baptiste Oudry）的風景。（美國大都會博物館）

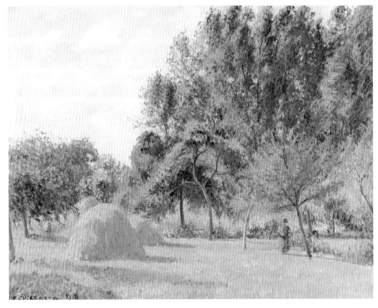

十九世紀印象派畫家畢沙羅（Camille Pissarro）的風景。（美國大都會博物館）

色彩裡的筆觸

筆觸是什麼？它是畫筆在紙上留下的痕跡，就像文字，寫下心情與感動，我想，這是筆觸最吸引人的地方。

不過，今日人們習以為常的筆觸，原本並非繪畫的主流，直到十九世紀印象派興起，才獲得廣泛的認可，並深深影響現代藝術的發展。印象派又被稱為「外光派」，畫家帶著畫具到戶外寫生，用筆觸在畫布上留下瞬息萬變的光影變化，他們認為表現光就能找到藝術的一切，是一種純粹視覺的繪畫形式。

左頁兩幅畫作是洛可可風格和印象派的比較，我們可以看到明顯的差別。印象派之前，人們傾向細緻地描繪畫面，筆觸被抹除，色彩處在安靜的狀態，給我的感覺像是舞台上的布景。然而，在印象派裡，筆觸被大量使用，色彩跳動了起來，帶人走進充滿光線的戶外空間。此時，筆觸是光的載體。

美術史繼續向前走，後印象派出現了。這一派的畫家反對片面追求外光與色彩，也不強調色彩的準確，他們希望繪畫能表達畫家的內心世界，畫出自己的感受和情緒，同樣的風景在不同的人眼中可以有不同的色彩，快樂的人看什麼都很明亮，憂鬱的人看什麼都是藍調。此時，筆觸是心情的載體。

我的創作理念更接近後印象派，畫畫並不是模仿照片，我真正想畫的，是那個隱藏在表象之下，重新詮釋後所浮現的畫面，那才是最真實的自己。為了做到這點，筆觸成了非常重要的上色手法。接下來的部分，我將分享自己的經驗，介紹如何用水彩畫出「色彩裡的筆觸」。

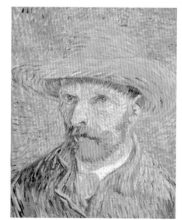

十九世紀後印象派畫家梵谷的自畫像。（美國大都會博物館）

筆觸裡的畫法

大家應該會覺得很好奇，水彩該如何像油畫一樣，畫出明顯的筆觸感呢？我想，我們應該要先問自己，筆觸和普通的上色有什麼不同？關於這點，我想到了一個有趣的比喻：水杯理論。

如果把輪廓想像成玻璃杯，那麼用筆觸上色，就像把各種大小不一的石頭（筆觸）倒進杯子（輪廓）裡，把它填滿。有意思的是，你可以看到這些石頭排列成杯子的形狀，它們之間也會留下空隙。至於一般的水彩上色，更像是直接把水倒進杯子裡，不會讓人感受到縫隙與粒粒分明的效果。

我們所畫的筆觸，便應該要有石頭推疊在杯子裡的感覺。

一般上色

筆觸

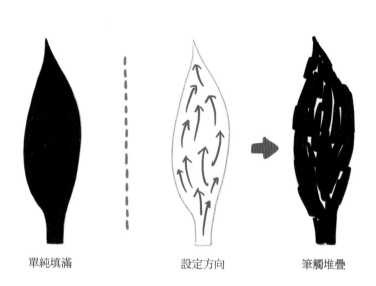

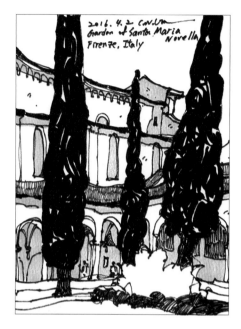

單純填滿　　　　　設定方向　　　　　筆觸堆疊

上色前，需要先設定好筆觸的方向，接著再按照設定好的方向作畫。方向的設定常常和物體的趨勢一致，比方說上圖的樹是往上生長的，我的筆觸就會設定上下跑，讓這樣的感覺更強烈。

錯誤：太過規律。　　　　　　　　　　　　　　　　正確：有點凌亂。

很多人會本能地把畫面畫得很有規律。筆觸互相平行、大小寬度都一致。這是把符合我們心理經驗的感受畫出來的結果。實際上，筆觸不會這麼完美，雖然方向都是斜向的，但我所畫的筆觸會稍微有點凌亂，且大小也不會完全一樣。這是讓筆觸自然的關鍵。

筆觸上色小練習

我安排了以下的練習，讓大家熟悉筆觸的上色手法，在創造筆觸的同時，我們也能順便畫出肌理效果。

> **使用工具：**
> ・ Mont Marte Premium A5
> 　 水彩本
> ・ 水彩筆（8號）
> ・ 衛生紙
> ・ 無酸口紅膠
> ・ 小木棒

1 普通的水彩塗法

上色時，畫筆保持濕潤。

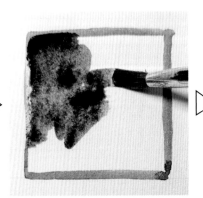

筆觸接在一起，確保它們彼此都是濕潤的，由左上到右下慢慢塗完畫面。

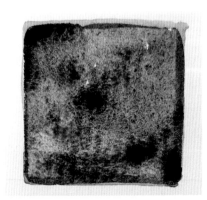

完成後，得到均勻的黑色色塊，看不出筆觸的痕跡。

2 筆觸拼貼法

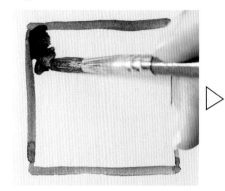 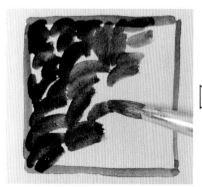

在紙上畫下小筆觸，筆觸不要互相重疊，每一筆都要畫在空白的區域內。

小筆觸之間需要留下縫隙，筆觸與縫隙的大小和間距呈現不規律的變化。

完成小筆觸堆疊。整個過程像是在玩拼圖，最後得到充滿筆觸的色塊。

3 膠水質感法

先在要作畫的區域內均勻地薄塗一層口紅膠打底。

直接在口紅膠上作畫，因為口紅膠的作用，每一筆都會有非常明顯的筆觸效果。

完成小筆觸推疊。作畫時筆觸不要互相重疊，才能達到最大的效果，很有油畫感。

4 衛生紙壓印法

 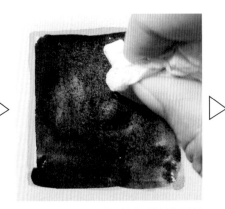 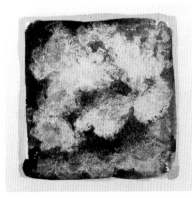

先用濃厚的黑色塗完整個色塊。

將衛生紙捏成圓圓的紙頭，趁黑色還是濕潤的時候，挑選局部用力壓印下去吸取黑色，造成局部的泛白。

連續重複一樣的動作。用衛生紙壓印時，不要碰在一起，彼此間留有空隙，這樣泛白的區域間可以有黑色的殘留。

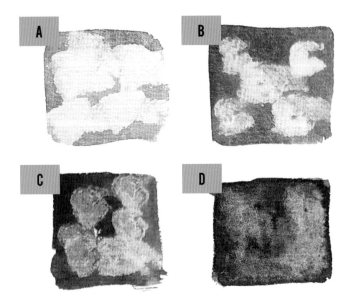

注意事項：

· 顏色的水量多寡會有不同的效果，由A～C水量越來越少，顏色越濃，壓印出來的泛白就會越淺。

· 至於D的狀況是很多畫友在使用這個技巧時會出現的失敗，壓印的時間點太晚了，此時黑色已經快要乾掉，因此幾乎做不出泛白的效果。通常這個情況出現在畫的面積太大，導致要壓印時顏料已乾。我會一次只完成局部，再把局部接合起來，確保每一次壓印都是底色潮濕的狀態。

5 小木棒刮畫法

 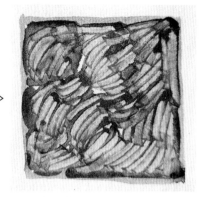

先用濃厚的黑色塗完局部。

以小木棒在尚處於潮濕狀態的黑色色塊上用力刮出筆觸。此時小木棒便是畫筆。

不斷重複著色、刮畫的步驟，拼貼出整個色塊，最後可以得到充滿筆觸的畫面。

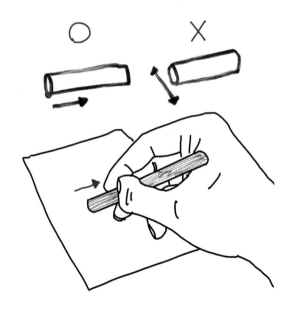

注意事項：

· 刮畫時，小木棒移動的方向必須和自己平行，水平刮出筆觸。很多人常常移動方向和小木棒垂直，這樣受力面積會變很細小，刮不出筆觸。

· 刮畫時，要變換刮的方向時，可以保持手部位置不變，但是改變紙的方向，因為順手刮出來的筆觸是最自然的。

· 刮畫時，不同力道會有不同的筆觸大小。

· 如果顏色的水量太多，筆觸會刮不出來，太少也會很難刮，建議用不同的水量抓手感。

縫合混色小練習

適當地在色塊裡面營造色彩變化是讓畫面成功的關鍵。初學者比較沒有這方面的經驗，上色時傾向使用單色完成整個畫面。以圖 A 為例，在這張簡單的風景裡，樹葉、天空、房子、地面都是單一的顏色，相當缺乏變化。

對熟練的畫家而言，則是傾向使用混合的色彩來為作品上色，使得原本單調的風景有了細微的色彩變化，增加了藝術性，如圖 B 所示。

我的混色手法和傳統水彩技巧有些不同，主要是依靠縫合的方式進行混色處理，這個概念有點類似點描法，透過色彩互相並排組合，得到視覺上的色彩變化，如圖 C 所示。

我在右頁列出了五種使用縫合混色法的情境，請試著自己畫畫看。練習完綠配紅之後，可以自己搭配其他的顏色組合練習，例如：藍配黃。

畫紙與工具：
· Mont Marte Premium A5 水彩本
· 水彩筆（8 號）
· 衛生紙
· 無酸口紅膠
· 小木棒

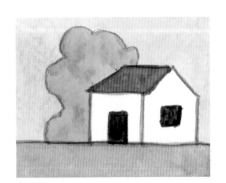

A：色彩單純的風景。

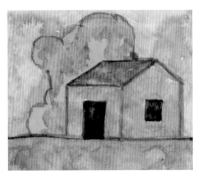

B：有色彩變化的風景。

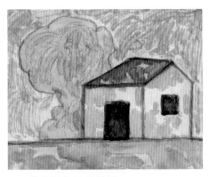

C：縫合混色法的風景。

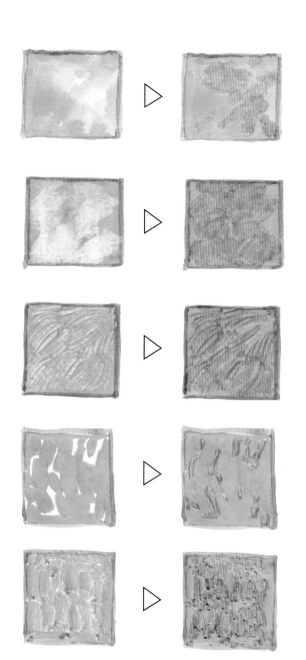

情況一：一般平塗上色後，局部偏白
將淺紅色（紅色＋水稀釋）塗在色彩不足的褪色區，因為這裡有些偏白，可避免紅色與綠色重疊，減少色彩互相干擾（紅＋綠等於濁色），得到紅與綠縫合的色彩變化。

情況二：衛生紙壓印法畫完後，局部偏白
使用衛生紙壓印法做出肌理效果後，色彩被衛生紙壓過的區域會有些偏白，此時將淺紅色塗在偏白的褪色區，可以得到紅與綠縫合的色彩變化。

情況三：小木棒刮畫法畫完後，局部偏白
使用小木棒做出肌理效果後，色彩被刮除的區域會有些偏白，此時將淺紅色塗在偏白的褪色區，可以得到紅與綠縫合的色彩變化。

情況四：筆觸拼貼法畫完後，局部偏白
以留有飛白的筆觸拼貼出大色塊後，直接將淺紅色塗在飛白裡，可以完全避免紅與綠互相重疊干擾，得到縫合的色彩變化。

情況五：膠水質感法畫完後，局部偏白
使用膠水質感法做出肌理效果後，筆觸的局部會有些偏白，此時將淺紅色塗在偏白的褪色區，可以得到紅與綠縫合的色彩變化。

✑ 示範：乾燥花小物

畫紙與特殊工具：
- Mont Marte Premium A5 水彩本
- 無酸口紅膠
- 小木棒
- 衛生紙
- 圓頭水彩畫筆

學習重點：
- 使用特殊肌理效果畫出筆觸
- 練習水彩調色
- 掌握作畫流程與細節

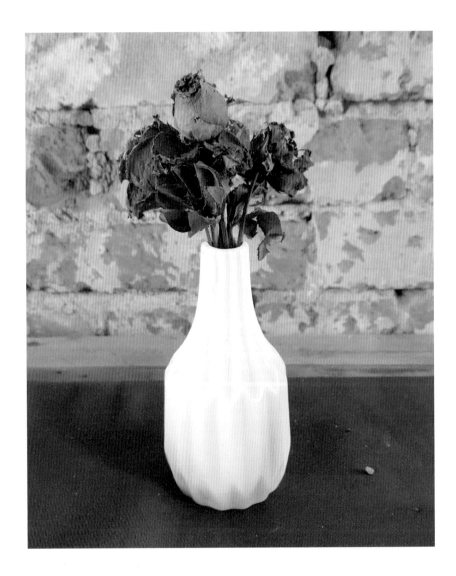

掃描 QR Code
下載圖檔

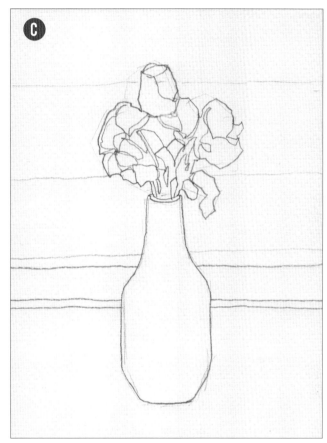

1 A、B：完成花瓶與乾燥花的整體輪廓線條。此時我們只看到形狀。

C：接著在完成的整體輪廓內填入細節的線條，完成乾燥花的輪廓畫。桌布、桌子、斑駁的紅磚牆只畫非常簡單的線條，所有的細節都等後續畫水彩時再處理。

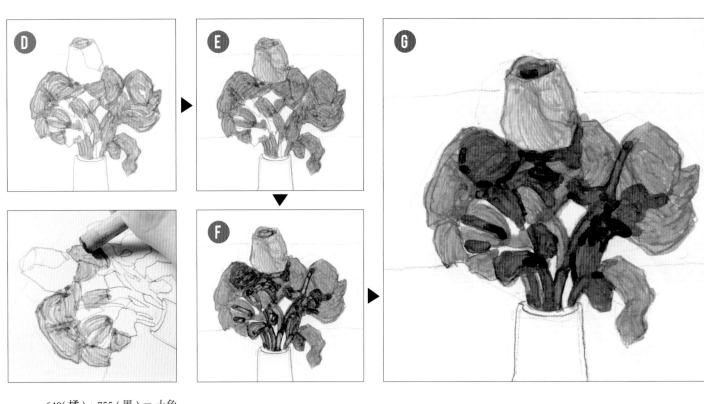

640(橘) + 755 (黑) = 土色

Ⓓ

533(黃) + 640 (橘) + 755(黑) = 偏橘黃

Ⓔ

675(紅) + 640 (橘) = 紅橘

Ⓖ

②

D：以小木棒刮畫法 (P77) 得到土色的色塊。

E：把橘色 (640) 塗在步驟 D 刮完後的褪色區裡。接著以偏橘黃為留白的花朵上色，並刮出筆觸。

F：以黑色 (755) 畫出偏暗的區域，並立刻刮出筆觸。

G：將紅橘色塗在步驟 F 刮完後的褪色區裡。

刮畫常見的失敗案例

A 錯誤

B 錯誤

C 錯誤

D 正確

A：刮畫筆觸間距太寬，且刮的時候力道太小，所以筆觸很細。

B：小木棒移動方向錯誤，刮的時候小木棒移動的方向必須和自己平行，但這個錯誤反而變成垂直。（請見 P77 的圖示。）

C：黑色色塊的水太多，會完全刮不起來，只會留下黑線。（黑線是畫紙被刮傷的痕跡。）

D：這個筆觸才是正確的，刮畫時力道充足（越用力筆觸越寬），且筆觸是彼此肩靠肩緊貼在一起的。

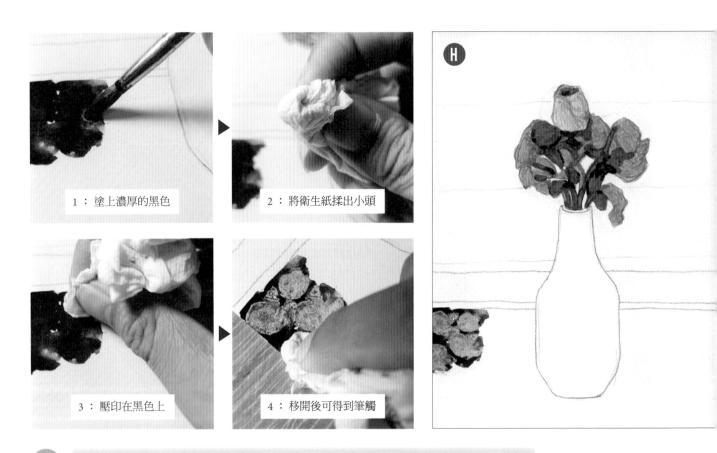

1：塗上濃厚的黑色

2：將衛生紙揉出小頭

3：壓印在黑色上

4：移開後可得到筆觸

3 **H**：畫上黑色，再以衛生紙壓印法（P76）創造肌理效果，先完成一小部分。每一次的壓印都需要避免衛生紙連接在一起，這樣就沒有黑色的邊緣輪廓了。此外，黑色的濃度要夠，不然會變成灰色，肌理效果下降。

4 **I**：繼續分區完成其他的肌理，慢慢把整個桌布畫完。分批畫是為了避免著色面積太大，導致黑色在開始壓印前就乾掉。

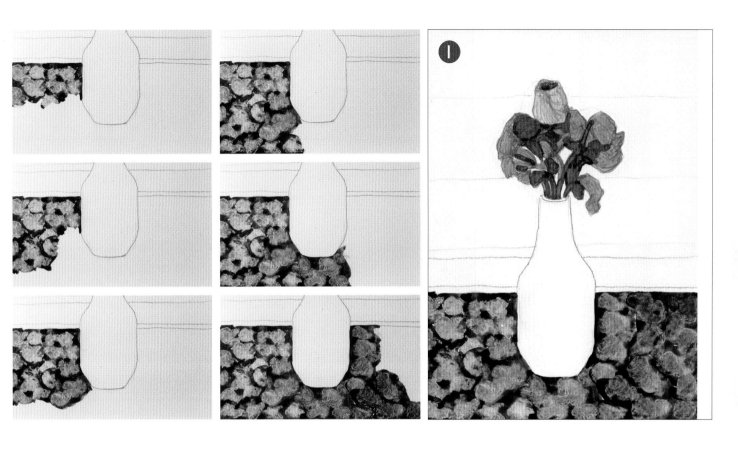

失敗案例：
黑色不夠濃所壓印
出來的樣子。

失敗案例：
黑色快要乾掉時，壓印
出來的樣子。

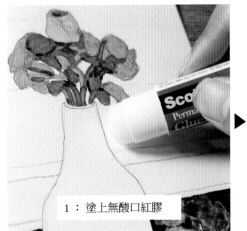

1：塗上無酸口紅膠

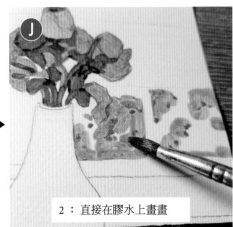

2：直接在膠水上畫畫

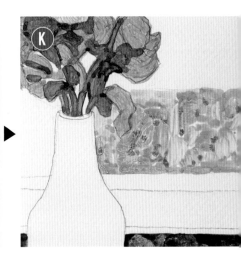

640（橘）+ 675（紅）+ 755（黑）= 偏暗橘

W922（薰衣草紫）+ 533（黃）= 偏黃灰

5

J：接著開始畫紅磚牆，這裡使用膠水質感法 (P75) 得到肌理效果。先在要畫的局部範圍內均勻塗上膠水，再調出偏暗橘直接畫在膠水上面。此時畫出的是紅磚的部分。

K：調出偏黃灰，畫在剩餘的留白區域內，它們是紅磚斑駁的灰色區。

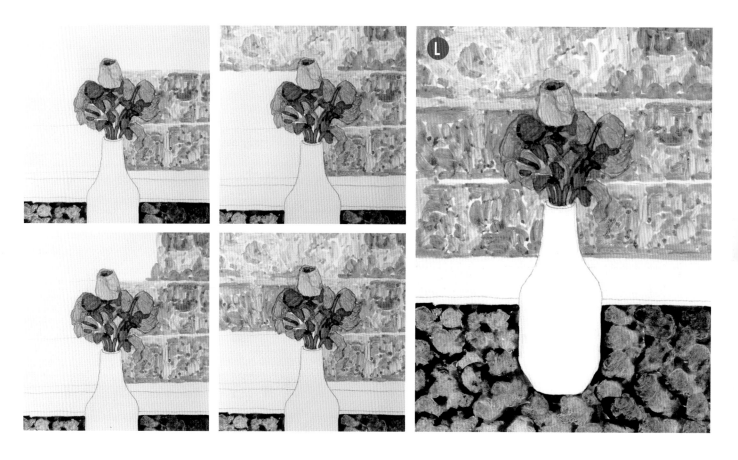

L：作畫方式和剛才的衛生紙壓印一樣，
　一區一區地局部完成牆壁，再慢慢接
　合成完整的畫面。

轉紙可以讓手刮得比較順

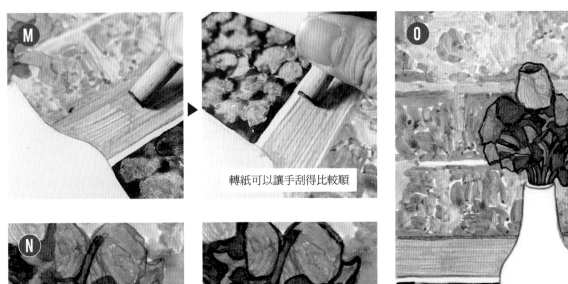

533（黃）＋640（橘）＝黃橘色

 ▷

675（紅）＋755（黑）＝墨紅

7

M：先塗上黃橘色，並以小木棒刮出木紋。

N：由於乾燥花的邊緣輪廓和背景快要糊在一起了，以墨紅重新強化輪廓線來區隔背景。

O：同樣以墨紅來強化木紋桌面和花瓶的輪廓。

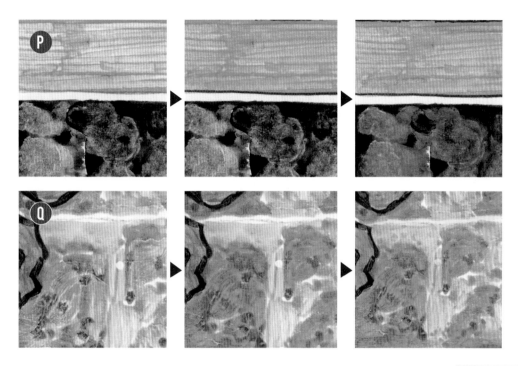

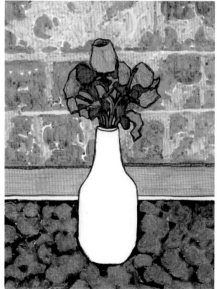

P

533（黃）+ 640（橘）= 黃橘色

314（藍）+ W304（水藍）= 覆蓋藍

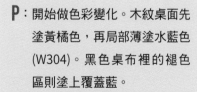

8

P：開始做色彩變化。木紋桌面先
塗黃橘色，再局部薄塗水藍色
（W304）。黑色桌布裡的褪色
區則塗上覆蓋藍。

Q：磚塊的褪色區塗上橘色，灰
色褪色區則塗上水藍色。

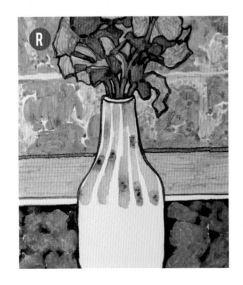

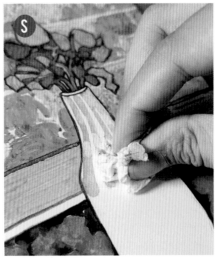

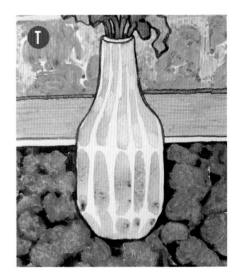

755（黑）

 + WATER

533（黃）

 + WATER

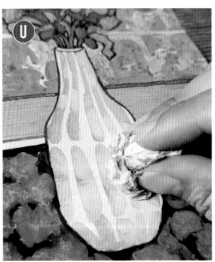

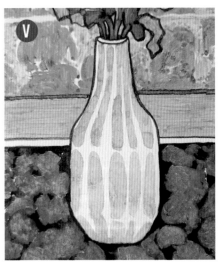

 R~V：黑色加水調出淺灰色，以簡化的手法完成花瓶的上半部，接著趁顏色還沒乾，用衛生紙在「局部」壓印出褪色區。以同樣的手法完成花瓶的下半部。最後，加水調出淡淡的黃色，薄塗在剛才壓印出來的褪色區裡，完成整幅畫作的描繪。

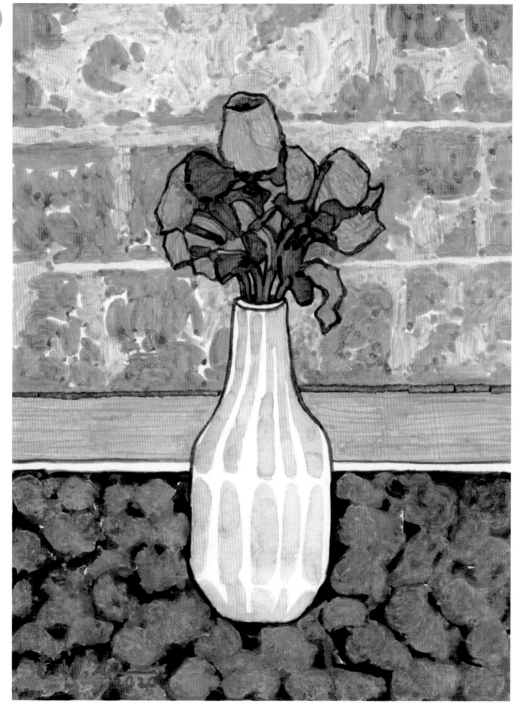

畫友的成長過程

第一次的習作。

我請 A 君按照書裡的範例自己畫一次。因為手邊還有以前留下來的顏料，A 君並沒有使用我所介紹的顏料進行調色。在第一張的習作裡，她遇到了調色困難，不論怎麼調色，畫面都偏紅很多，畫不出我所示範的色彩。

另外，我也發現她畫的花缺少明確的輪廓線，邊緣看起來有點模糊。使用小木棒刮畫的色塊肌理也不夠明顯，可能是色彩在刮的時候已經快要乾掉了。

講解後，A 君又重畫了一遍。這次她使用新的顏料，再加上越來越熟悉上色技巧，第二張習作在色彩與質感上進步了不少。

我的建議：
- 顏料的選擇對調色有決定性的影響。很多時候，調不出期望的色彩，很可能是顏料本身有問題。
- 重複練習可以加強熟練度。我會建議如果對自己的習作不滿意，可以試著在了解問題後重畫一次。

幾天後，第二次的習作。

3

這樣畫
構圖

完成輪廓後的下一步便是上色，這是許多人遇到的第二個瓶頸。色彩明度在畫面裡的分布是很少被人討論的細節，但實際上它也是構圖的一種。

希望大家能慢慢培養對色彩構圖的敏感度，讓上色成為一件輕鬆的事情。

色彩恆常性

同樣「低明度」的色彩。

同樣「中明度」的色彩。

同樣「高明度」的色彩。

不知道大家是否曾經遇過一個狀況？當我們好不容易畫出滿意的輪廓線條，卻在上色後感覺怪怪的，但是，卻又説不出來哪裡奇怪。這個色彩瓶頸，有時候並不會隨著畫齡的增加而消失，依舊困擾著許多學畫多年的畫友們。

到底是為什麼呢？

我想，這一切可以歸因於「色彩恆常性」的影響。它是知覺恆常性的其中一種形式，會使我們無意識地忽略色彩的明暗變化，還有在不同光源環境下的差異，只看見心理上的色彩（通常會被簡化到很簡單）。

試著回想一下，當你在調色的時候，是否有想把調色盤上的顏料直接塗到畫紙上的衝動呢？從我的經驗出發，作畫時，色彩恆常性影響了兩個方面：

· 我們調不出準確的顏色。
· 我們感受不到色彩的明暗變化（簡稱為明度）。

對我而言，我不會特別重視色彩有沒有調得很準，因為它不會影響繪畫創作的藝術性。我反而更重視「我們感受不到色彩的明暗變化」這件事，它才是色彩恆常性對繪畫最大的影響。

真實世界的百合。

受色彩恆常性影響，心理上所感受的色彩。

克服色彩恆常性，畫出看見的色彩。

看見明度的障礙

還是很難理解我所說的概念嗎？讓我以上面的三張圖為你解釋。

* 1是真實世界裡的百合。在光線的襯托下，有強烈的明暗對比，色彩變化豐富。

* 2是受到色彩恆常性影響，心理上所感受的色彩。大腦說，花瓣是白色的、葉子是綠色的、還有黃色的花托。我們會有強烈的傾向把色彩簡單化，「無意識」地只用這三種顏色畫出百合。

* 3是克服色彩恆常性後所畫的百合。我們觀察到不同明度有不同的色彩，比方說被強光打到的區域是白色，但是陰影區則是帶點黃色調的暗灰色等等。此時，我們可以「有意識」地畫出看見的色彩。

畫友作品欣賞： 色彩恆常性的影響

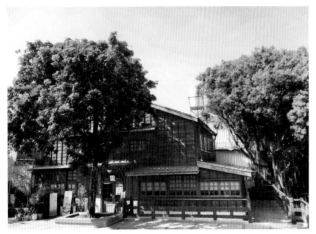 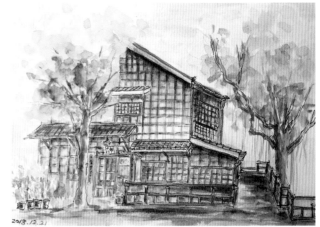

感謝畫友 B 君的分享，上圖是台南的日式老屋，這天 B 君參加了寫生活動，並畫下一幅水彩畫。她覺得作品上色後有點怪怪的，但又不知道該怎麼形容？於是向我請教。

從畫面裡，我們可以看到色彩恆常性影響的痕跡。比方說：

- 可以感受到畫面很平淡，和照片的差別相當大，沒有明顯的明度變化。
- 木屋的深咖啡色陰影完全被忽略，置換為心理認知的木頭原色。
- 樹葉也是一樣，暗面畫得不夠深，明度不會比亮面暗多少。
- 其它的各種細節：如紅色的春聯、樹幹等等都隱藏在陰影裡，顏色應該要比較暗，但實際仍畫得太亮。

歸納總結，因為色彩恆常性的干擾，B 君本能地把她感受到的心理色彩畫了出來，缺乏對明度的描寫。若將明度比喻為音樂的旋律，那麼我可以感受到，這幅畫需要加強的，便是抑揚頓挫的變化了。

這是另一位畫友 C 君的作品，從照片與畫作之間的對照來看，可以看到類似的問題。

比對 B 君與 C 君的作品，我發現她們所畫的綠色更偏向於心理上的色彩，比照片裡的綠還要鮮豔，而且沒有明暗的變化。

請試著回想，當自己在畫綠色植物的時候，是否也有同樣的狀況呢？

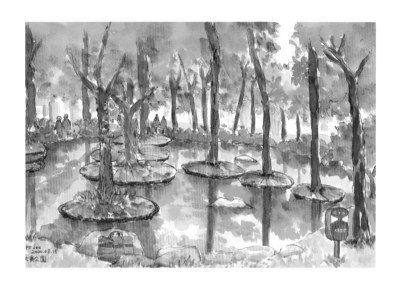

色彩的構圖

輪廓的構圖
(思考如何取景)

+

色彩的構圖
(思考明度形狀)

相同明度的色彩彼此結合，被視為一個物體。將它們適當地擺放在畫面中，可以組成明度的形狀。這就是色彩的構圖。

對我來說，一幅完整的作品應該有兩種構圖。

第一種是「輪廓的構圖」，也是大家最熟悉的方式，它著重在如何取景。比方說主角該放在中間還是稍微旁邊一點？該怎麼安排畫面裡的其他元素？又或者該用什麼樣的視角？當我們作出決定，再畫下輪廓。

另一種是「色彩的構圖」。除了輪廓線條，在上色的階段，如何在畫面裡安排色彩，也需要透過思考構圖來達成。雖然這是很容易被人忽略的小細節，卻深深地影響著繪畫創作的藝術表現。

大部分的人都覺得風景畫很難，尤其是上色，實在太複雜了，不像靜物畫只要專注在單一物體就好。畫畫的時候，初學者習慣把風景中的物體辨識出來，然後一個一個地分開上色。這些物體的色彩彼此獨立，沒辦法結合成整體，使得畫面看起來很鬆散，缺少了「明度的形狀」。對我而言，色彩的構圖，便是明度的形狀。

還是覺得很抽象嗎？看完右頁畫友的案例與我的修改，你應該會更有概念。

畫友作品欣賞：色彩構圖（明度形狀）建議

B君的作品。

明度的形狀。

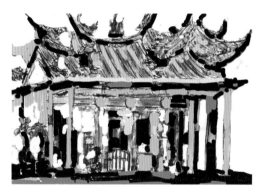

B君的作品（修改後）。

明度的形狀（修改後）。

這幅畫仍然是B君的作品。它給我的色彩印象很平淡。如果將色彩的明度變化以黑、灰、白表示，你會發現除了右邊有些許明確的白灰對比外，灰色基本上塞滿了整個畫面，可以說這幅畫的問題出在明度形狀並不好看。

我做了些修改，強化白色與黑色，重新調整明度形狀。現在是不是不一樣了呢？從明度形狀的角度來思考構圖、安排上色，能讓我們的作品更加精彩。

大腦復健3
設計明度的形狀

你會不會覺得黑白攝影有時比彩色照片還要更有藝術感呢？不相信的話，試著用修圖軟體把照片轉換成黑白試試看。我想談的重點是，為什麼會有這種感覺？

最主要的原因，是黑白照片消除了色彩恆常性，我們得以直接感受到明度的變化。這個狀況類似我在第一章提到的倒置畫。簡單對比如下：

· 在倒置的照片裡：我們對物體的認識被打亂，得以看見輪廓的形狀。
· 在黑白的照片裡：我們對物體的色彩恆常性被消除，得以看見明度的形狀。

對熟練的畫家而言，他可以克服色彩的影響，看見明度的變化，對初學者而言，要做到這一步卻相當困難。因此，我們的大腦需要繼續進行復健，培養對明度形狀的敏感度。接下來，我會介紹一個很有用的訓練：黑灰藍小構圖。

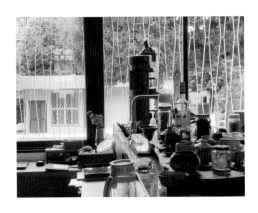

請感受黑白與彩色照片的明度形狀，看看哪個更強烈？

黑灰藍小構圖的概念：

· 請試著忘掉色彩，畫出它的明
 度。這類的小構圖和倒置畫一
 樣，用於訓練我們的眼睛感受明
 度形狀。

· 在本頁的展示裡，我只用藍色和
 黑色畫下明暗變化，你可以感受
 到一個隱藏在影像背後的造形，
 相當明確。它便是我們所要看見
 的畫面。

示範：黑灰藍小構圖

畫紙與顏料：

- Mont Marte Premium A5 水彩本
- 黑色顏料
- 藍色顏料
- 圓頭水彩畫筆

學習重點：

- 掌握畫出黑灰藍小構圖的訣竅。

掃描 QR Code
下載圖檔

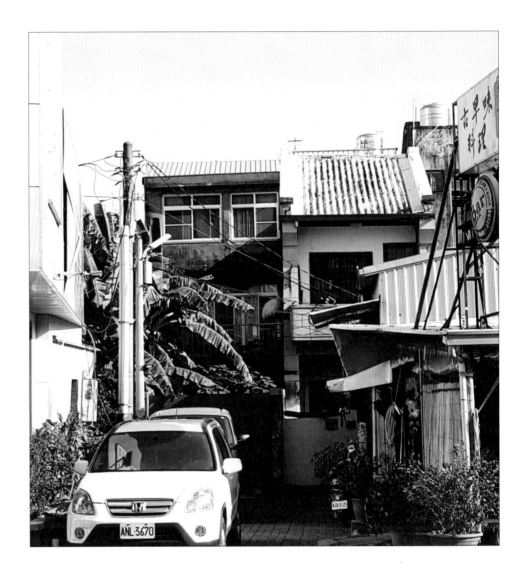

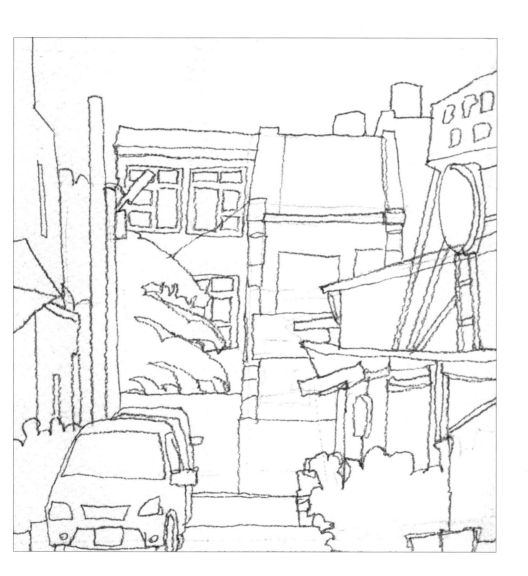

1 先畫輪廓

- 請參考第一章的範例解說，以量棒觀察法複習輪廓描繪。

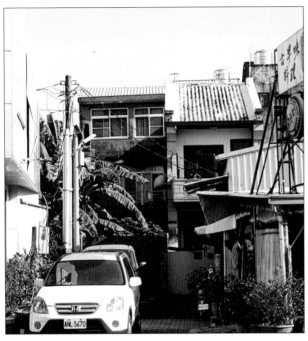
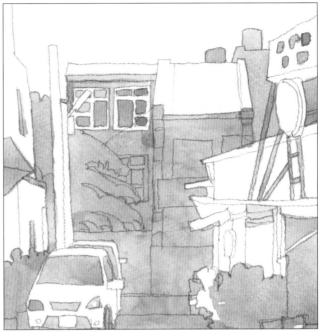

2 以藍色統合暗部，並留下白色統合亮部

- 請把藍色想像成袋子，我們將「暗部」的區域通通放進袋子。這個袋子統合雜亂的色彩，使它們融合成一體，成為明度的形狀。關鍵是藍色必須完整，不能太瑣碎。如果瑣碎，就沒有整體感了。

- 如果覺得暗部很難觀察，可以反過來先決定亮部，剩下的自然都是藍色。另外，為了營造畫面景深，我故意把部分藍色改成白色（前景留白，右側的鐵皮屋和招牌），這是明度的設計。

什麼顏色可視為藍色？

- 本身顏色就很暗。

- 位在陰影區。

什麼顏色可視為白色？

- 顏色本身就很亮。

- 位在明亮區。

- 被故意設計為留白。

314（藍）+ 水 = 淺藍

 + WATER

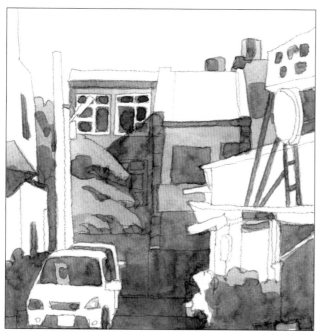

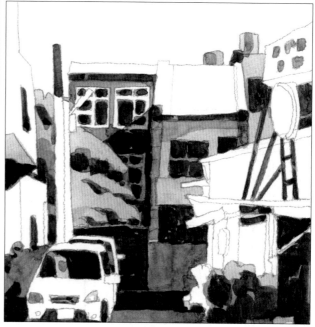

③ 在藍色裡加入更多層次，畫出深灰和黑色

- 只靠簡單的藍色不足以表達明暗變化的層次，我們還需要再做進一步的細分。在這個階段，我畫出了更暗的區域，展示從深灰到黑色的變化。每經過一層，上色面積越來越小，越來越瑣碎。層次感也越來越明顯。

- 黑色是讓畫面有層次的關鍵，很多人不敢把黑色畫得很黑，最後變成灰色，需要特別注意。

藍色裡面該怎麼畫？

- 畫上深灰，區分出較深的區域。
- 再針對最深的區域畫上黑色。
- 畫完後檢查畫面，再做適當的調整。例如：我在這個示範裡畫完黑色後，經過比較，發現有些地方應該要畫成深灰才會自然，因此又補畫了深灰色。

755 (黑) ＋水 ＝ 深灰

 ＋ WATER

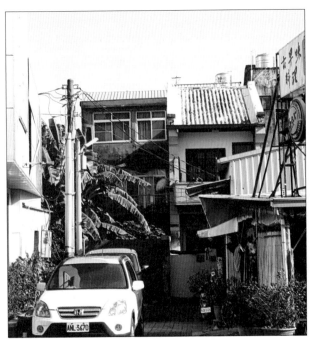
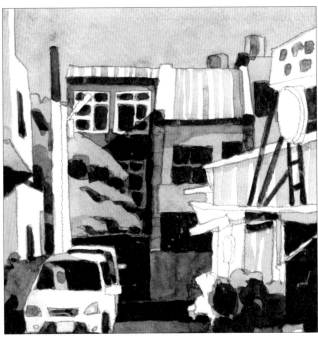

④ **在白色裡也加入層次，畫出淺淺的灰色**

* 把白色也畫出層次。在照片裡亮部較深的區域補上淺淺的灰色。
 比較特別的是前景的留白，我在局部畫上淺灰，讓它有層次感。

* 最後，根據黑灰藍小構圖上色，它可以指引我們畫出色彩的明暗
 變化，在作品裡掌握明度的形狀。關於這個步驟，我會在後續的
 小節裡說明。

白色裡面該怎麼畫？

·畫上淺淺的灰，區分
出較深的區域。淺淺
灰需比藍色亮。調色
時要多加點水。

755 (黑) + 很多水 = 淺灰

 + 很多 WATER

┃ 畫友的成長過程 ┃

不知道明度形狀，零基礎的情況下作畫。

按照我所設計的黑灰藍構圖，再畫一次。

　　我請 A 君先按照自己的習慣作畫，再按照黑灰藍小構圖的設計上色。比對這兩幅作品，可以看到明顯的差別。

* 　在原本的畫面裡，A 君受色彩恆常性影響，畫不出明暗變化，只能本能地按照心理印象上色，色彩沒有起伏，顯得平淡。

* 　這個情況在根據黑灰藍小構圖上色後改善很多，她開始知道哪些地方該畫得比較暗、哪些地方該畫得比較亮、哪些地方該畫黑色、哪些地方該留白。掌握這些資訊後所畫出的畫面，看得出明度形狀，更有層次感了！

│ 畫友作品欣賞： 房屋正面的黑灰藍小構圖 Part1 │

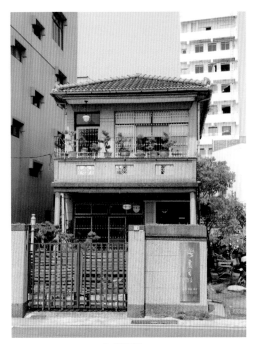

參考照片。

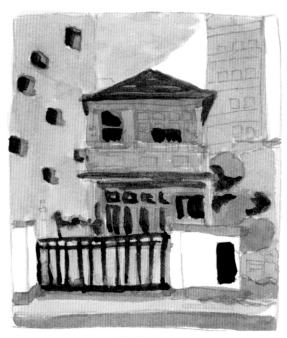

A 君的習作。

Ａ君試著自己畫黑灰藍小構圖，但是遇到了很多問題，實際上，黑灰藍小構圖除了對明度的觀察，也有畫家的主觀設計，我想這應該是大家在練習時會卡住的地方。接下來，我會透過Ａ君的習作，解說可能會遇到的問題，希望能幫助大家對黑灰藍小構圖有更多的掌握。

首先，Ａ君遇到的最大困難是她不知道哪裡該畫成藍色、哪裡該留白、哪裡該畫黑色？

我會怎麼畫：藍色造形。　　　　　　　　　　　　　　我會怎麼畫：完整黑灰藍色階。

第一層的藍色會是重要的關鍵，只要畫出完整且有美感的藍色形狀，就能解決大部分的問題。若仔細觀察，Ａ君所畫的藍色彼此獨立，讓我覺得她在畫畫的時候，是一個一個辨識物體，再為它們上色。因為藍色無法串連成整體，她所畫的小構圖顯得有些瑣碎。

那麼，該怎麼做才能把藍色的形狀畫好呢？我還是建議大家反過來先決定留白。比方說：前景、陰影對比的亮面、或是物體本身已是白色等等，都可以成為留白。

我也不會拘泥在物體固有的色彩上，只要有需要，都可以視為留白。在我的示範裡，灰色的圍牆被看作留白（創造前景）、天空也被我留白（凸顯屋子形狀）等等。通過排列出有美感的留白形狀，我們可以畫出第一層的藍色。接著再慢慢細分出更多的色階變化。

| 畫友作品欣賞： 房屋正面的黑灰藍小構圖 Part2 |

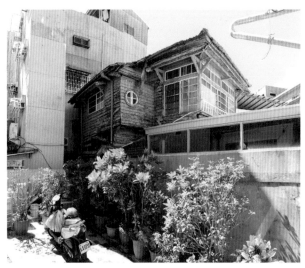

參考照片。

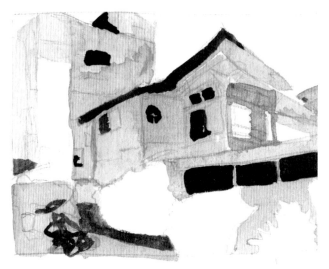

A 君的習作。

　A 君在這張小構圖裡有點抓到訣竅了，她開始主動設計小構圖裡的留白，而非完全按照照片作畫。最明顯的例子，是前景的植物盆栽，都成為了留白，以強調前後景。至於背景高樓，也有部分的區域被設計為留白。

　然而，可惜的是這張小構圖有色階變化不夠豐富的問題，A 君並沒有在藍色裡疊出第二層的深灰色，使得畫面看起來比較平面。

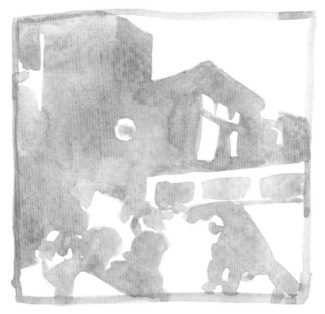

我會怎麼畫：藍色造形。

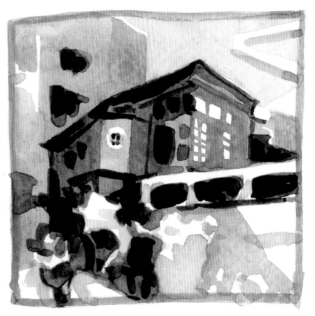

我會怎麼畫：完整黑灰藍色階。

在我的示範裡，我先把天空、位於光影的亮區、前景中位於亮區的盆栽，以及部分原本就是白色的區域都定義為留白，剩下的部分視為藍色，如此一來，可以很快地畫出完整的第一層藍色。

接著細分出更多的色階變化。我利用深灰色切割出房子的立體感，也在留白區裡畫上淺灰色。淺灰色對前景的植物盆栽而言，可以加強立體感。你可以試著比對我的示範和A君的小構圖，最大的差別還是在於我所畫的第一層藍色，已經是很完整的形狀了，另外是還有更多的色階變化。

根據小構圖來上色

稍早我介紹了透過黑灰藍小構圖設計明度形狀，幫助我們看見隱藏在畫面背後造形的技巧。不過，我想大家一定會問我一個問題，如何根據黑灰藍小構圖來上色？雖然已經將畫面的明度簡化了，但它還是非常的複雜呀！

該怎麼辦？我有一個相對簡單的練習方式。我們可以依照黑灰藍小構圖裡的明暗變化，一次只畫一種明度，一層層地上色。由於我們一次只將注意力都集中在同樣的明度上，降低了其它明度的干擾，上色也因此變得簡單許多。

接下來，我會以下圖為例，為大家解說實際的上色流程，以及我之所以這樣設計的想法。大家若有興趣也可以跟著一起畫畫看！

掃描 QR Code
下載圖檔

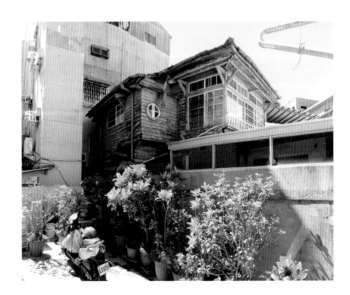

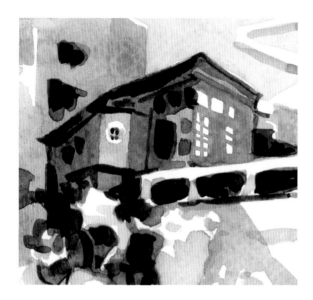
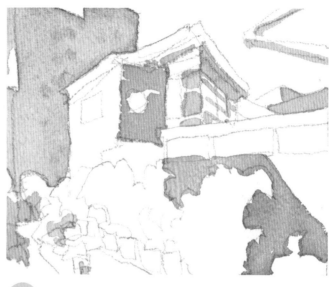

1 畫出中間調明度的色彩

- 取小構圖裡的藍色區作為中間調明度。

- 根據藍色區的範圍上色。

- 上色時和小構圖互相對照，確保所畫的顏色和藍色區有一致的明度。

- 畫完後，這些中間調明度的色彩便是後續上色的參考基準。

經驗分享：

- 先畫中間調明度，就像是我們在第一章畫輪廓的時候先把參考物定義出來，才能確定其它地方的大小。

- 此時的中間調明度便是很好的參考基準，可以幫助我們透過互相比較，決定其餘還沒畫的明度該畫多深、該畫多淺。

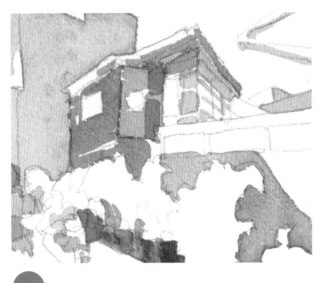

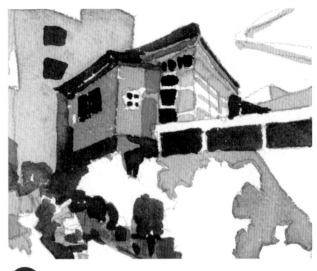

2 畫出較深明度的色彩

- 取小構圖裡的深色區作為較深明度的上色範圍。

- 上色時，和步驟 1 已經畫好的色彩比較，確保畫的顏色比中間調明度還要深。

- 同時，也稍微和小構圖的深色區比對一下，避免把顏色畫得太深。

3 畫出最暗的色塊

- 取小構圖裡的黑色區作為上色範圍。

- 在這個階段，我們會遇到的問題是畫得不夠深，請放膽去畫。在示範裡，我使用了純黑色和墨綠色來畫這些色塊。

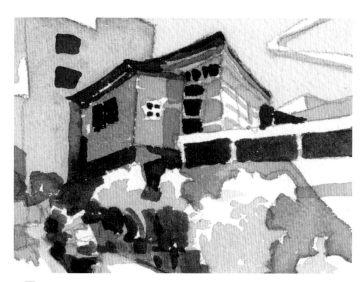
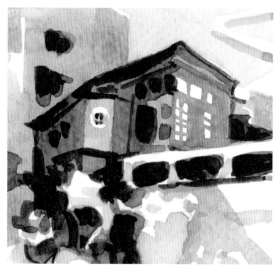

4 畫出淺灰明度的色彩

- 取小構圖裡的淺灰色區作為上色範圍。

- 以步驟 1 的中間調明度色彩為基準，調亮一階畫出淺淺亮亮的色彩。

- 最後重新檢視畫面，如果有漏掉的明度變化，再稍微補畫一下。

經驗分享：

· 透過一層層不同明度的拆解上色，我們條理分明地畫出了富有明暗變化的彩色作品。

· 經過不斷地練習，你對色彩明暗的變化會越來越敏感。久而久之，不需要透過這個方法，也能畫出富有明暗變化的作品了。

練習題

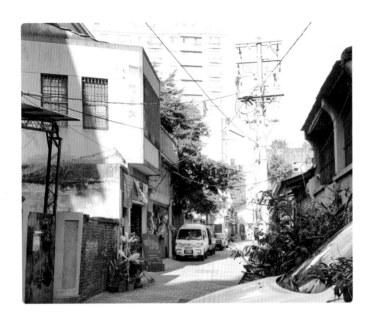

請試著完成黑灰藍小構圖，並再畫另一張圖轉化為彩色作品。

建議大家先從有明確光影變化的照片開始練起。因為有光影就可以參考明暗，此時的黑灰藍小構圖會比較簡單。不需要太多自己的設計。

畫紙與顏料：
- Mont Marte Premium A5
 水彩本
- 圓頭水彩畫筆

學習重點：
- 實地演練畫出黑灰藍小構圖並轉換為彩色的作品。

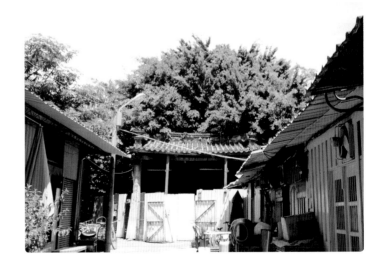

練習題

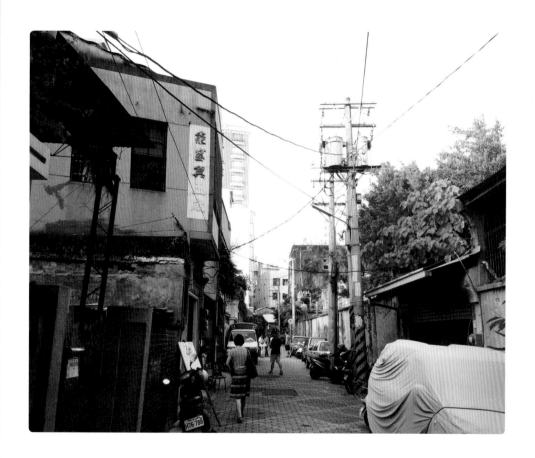

比較進階的照片是沒有明確光影的場景，我們此時需要花更多的力氣去設計黑灰藍小構圖。畫面的改造程度比較大。

這些練習題的解答都放在第六章後記裡，請大家先畫完再參考我的示範，互相比對後學習效果會更好。

掃描 QR Code
下載圖檔

造形的藝術性

在黑灰藍小構圖的示範裡，我反覆提到了第一層的藍色形狀必須畫出藝術感。大家應該覺得很困惑，要如何才能畫出藝術感？聽起來非常抽象。

通常具有藝術感的畫面富有「沒有固定規律的和諧變化」，掌握這個大原則，就能畫出藝術性。不過，實際運用還是需要透過大量的練習來培養手感。

・輪廓的藝術性

規則但無藝術感的輪廓。

不規則有藝術感的輪廓。

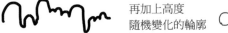

毫無變化的輪廓　✕

規律變化的輪廓　✕

隨機變化的輪廓　○

再加上高度
隨機變化的輪廓　○

・形狀與聚散的藝術性

前景的路樹太過規則，缺
乏藝術感。

不規則的路樹，可以產生
藝術感。

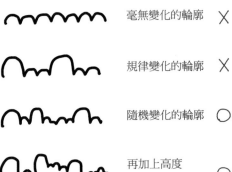

毫無變化的正方形　✕

形狀、聚散都有變
化的正方形　○

以下圖為例，解說輪廓、形狀、聚散等藝術性的實際運用。它們都構成了一股變化的美感，如同音樂旋律裡的抑揚頓挫，讓人感受到美的存在。

- 輪廓：樹的輪廓沒有規律性，讓人無法預測。
- 形狀：樹葉的鏤空大小不一。我們也可以注意欄杆，每根欄杆都不一樣粗。
- 聚散：鏤空之間的聚散也富有變化，有的密集聚在一起，有的又稍微分開。若觀察欄杆，你也會發現每根欄杆彼此的距離都不相同。

安排你的畫面

最後，我要分享自己在構圖取景上的經驗，希望
能對你有所幫助。建議大家平常可以多用手機拍
照取景，培養自己這方面的敏感度。

Ｙ軸方向：地平線的位置

不同的地平線位置決定了畫面所呈現的感覺，因
此必須妥善處理。

帶水彩課時，我發現同學們常見的錯誤是畫錯地
平線的位置而沒有知覺。通常大家會把地平線畫
太高（知覺恆常性讓我們感受到地面是大的，所
以傾向把地平線畫高）我想，如果下筆前可以先
想一想，這幅畫想呈現的主題是什麼，我們就不
會犯下這樣的失誤了。

A. 較低的地平線：若主題是天空、或是高聳的建築物，可以拉低地平線，將天空的廣闊或是建築物的高度凸顯出來。

B. 中間的地平線：上下空間是均等的，比較貼近我們日常觀看事物的視角。

C. 較高的地平線：用於水面倒影或是俯瞰的風景。

我想記錄黃昏天空的色彩變化，因此將
地平線設計在下方，凸顯主題。

地平線

爬山時，視線望向遠方，只是想單
純地記錄下眼前所見的畫面，因此
我將地平線安排在正中間。

地平線

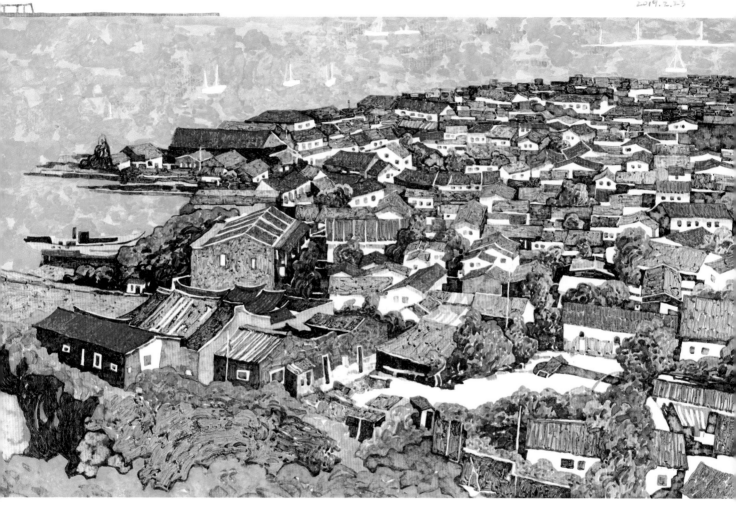

由於這幅畫的重點是俯瞰的城市風景，
因此將地平線設計在上方。

地平線

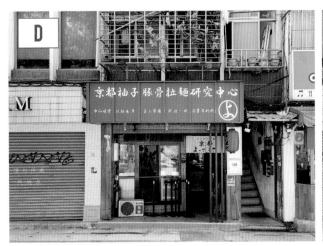
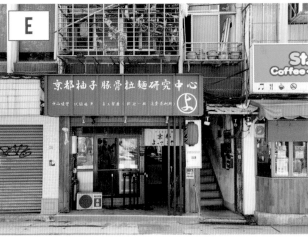

X軸方向：重心的位置

在思考X軸方向的取景時，我會先確認誰是畫面的重心。如果有明確的主角，那麼主角便是重心。如果沒有，通常透視消失點會是重心所在。

將重心擺在不同的位置會產生不同的效果。放在正中間給人一種正式、神聖、想要特別強調的感覺，就好像和大家說：「沒錯，我就是主角。」類似的構圖常見於台灣街屋的描繪上。比方說上圖D，重心是拉麵店，放在畫面的正中間。

有時候我還會試試看不對稱的構圖，帶給畫面動態感與故事性。除了重心直接偏一邊外，你可以試試看將重心放在「黃金分割比例」約略畫面四比六的位置，這是最能引發美感的比例。

以上圖E為例，稍微調整一下街屋的位置，讓它的重心位在黃金分割比例上，是否又有不一樣的感覺了呢？或許你會開始注意到街屋旁邊的樓梯，產生了想走進去的衝動。

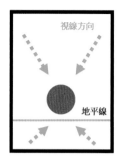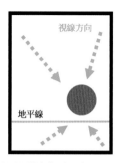

灰線是 Y 軸地平線，紅點是視線消失點（重心），
位於不同的 X 軸上。綠線為畫面裡的視線導引
線。左右剛好對應右圖 F 和 G

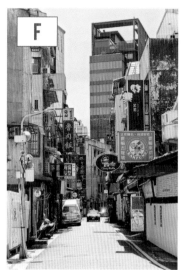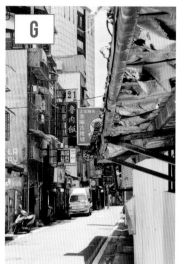

視線導引

攝影裡有個技巧叫視線導引。取景時在畫面安插導引線，可以讓觀者的視線在畫中流動，使
畫面產生動態感。視線導引又可分為兩種型態：

(一) 導引線往重心集中

在圖 F 和 G 裡面，畫面重心是巷道透視的消失點，我透過 X 軸（重心置中或偏一邊）和 Y 軸
的構圖設計，拍下同樣場景但是不同取景的照片。利用透視做視線導引，帶著視線往消失點
集中，讓人有種想走進巷弄深處的感覺。

另外，我還順便比較了 X 軸重心置中和偏一邊對畫面的影響。若是將重心置中，透視消失點
被強調了，會讓人有更強烈想走進巷弄的衝動。但是在重心偏一邊的構圖裡，比較像單純的
街景呈現而已，走進巷弄的感覺沒有那麼強烈，不過我故意安排了巨大的前景來強調景深。

（二）導引線從重心向外發出

另一種導引線的設計是由重心往外發出，用意是為了讓觀者的視線可以在畫面裡面遊走，強化作品的動態感。

拿圖 H 為例，這幅畫的重心是畫面下方的紅色小舟。你可以注意到小舟有很明顯的方向性，再加上湖中白色水紋本身的方向性，構成了一個 Z 字型的導引線，這條導引線會帶著觀者的眼睛從小舟出發，順著白色水紋移動，一直到湖的遠方。無形之間，因為我們自己視線的移動，讓湖面有動態的感覺，不再是靜止。

我們還可透過人物的視線方向來產生導引線。以圖 I 為例，畫中人物看向她手中的物體，她的視線便是導引線，我們在觀看這幅畫的時候，眼睛會順著她的視線移動，產生動態感。

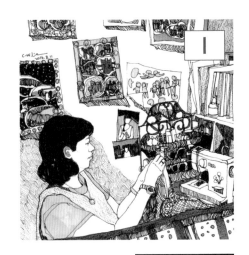

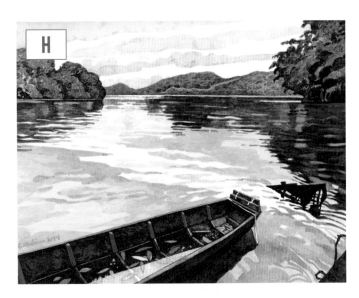

如何決定畫作構圖

綜合前面所介紹的知識，我在決定作品構圖時，分為以下幾個步驟。

- Step 1 ： **決定畫面是橫的還是直的**

 這是我在構圖時做的第一個決定。它是畫面的框架，決定了觀者觀看作品的視野。每一種主題都有適合它的框架設定。比方說廣闊天空比較適合橫式、高聳的大樓就適合直式等等。你可以比較下圖 J 和前頁圖 F / G 之間的差別。

- Step 2 ： **決定地平線 (Y 軸)**

 這一步非常重要，地平線的選擇對畫面的影響是最大的，直接關係了作品所要呈現的意象。

- Step 3 ： **決定重心位置 (X 軸)**

 如果重心是透視消失點，我會傾向把它移到旁邊，讓畫面產生動態感，不再靜止，作品也比較活潑。如果重心是實際的物體 (例如：人、街屋)，我則是常常把它們放在正中間，凸顯主角的存在。

- Step 4 ： **安排其他構圖元素**

 除了以上幾點，我還會決定是否要安排前景來創造景深，或是設計視線導引等等，它們都能讓畫面更為生動。

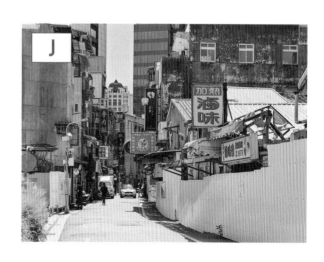

4

這樣畫
水彩

經過前面幾章的介紹，相信大家對
繪畫的基礎已經有很好的概念了。
接下來，我會透過主題示範，實際
演練我們所學到的繪畫技巧。

示範的作品不會太大張，這類的尺
寸都是我平常畫日記的大小，很適
合大家在家中或戶外寫生記錄生
活，比較不會有壓力。

✎ 示範：生活風景

在這個示範裡，我取材於日常生活中熟悉的室內小景。這個練習並不難，你可以把它想像成大型的靜物群組，我將以充滿筆觸的方式，為大家介紹如何畫出一幅有趣的作品。

畫紙與特殊工具：
- 寶虹細目紙（16X19 cm）
- 衛生紙
- 小木棒
- 無酸口紅膠
- 圓頭水彩畫筆

學習重點：
- 複習輪廓描繪
- 練習水彩調色

黑灰藍小構圖。

掃描 QR Code
下載圖檔

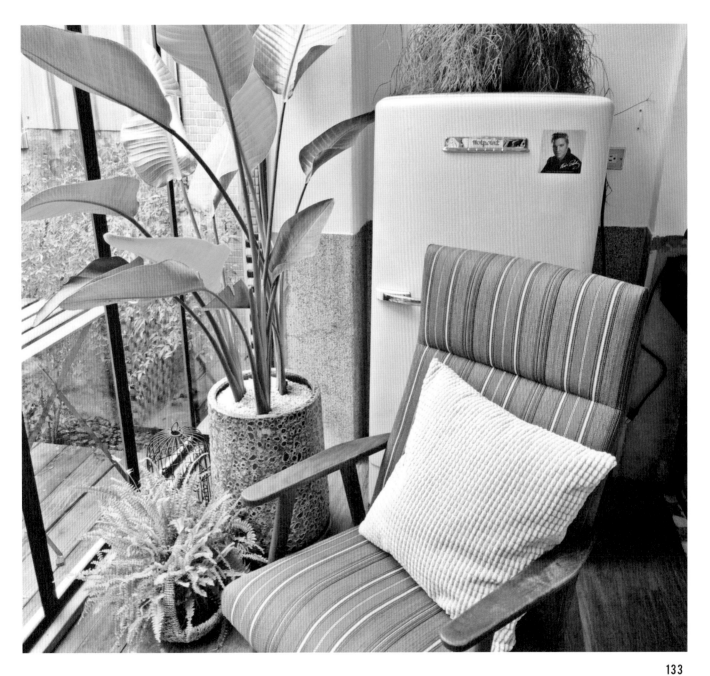

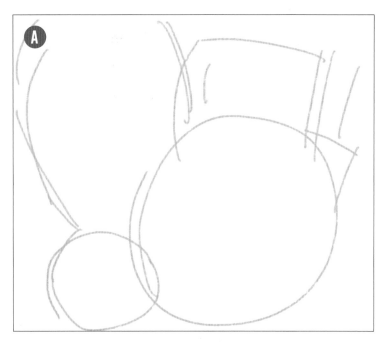

A ：先粗略地把畫面中各個主
要元素的大小標示出來，
此時下筆要非常輕，避免
輪廓太重影響後續的描繪。

B-1~2：先從右下方的椅子開始畫。
感知整體形狀完成大輪廓，
大小盡量符合在步驟 A 標
示的範圍。完成整體輪廓
後，再填入細節的線條。

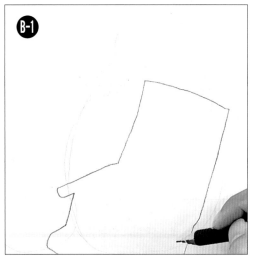

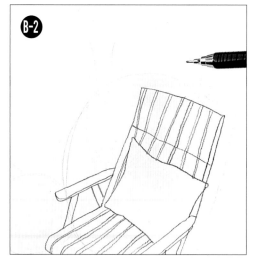

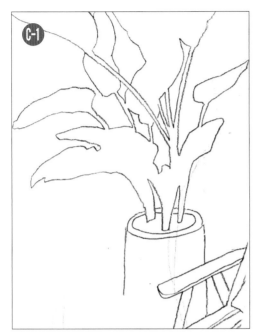

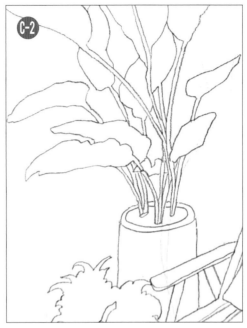

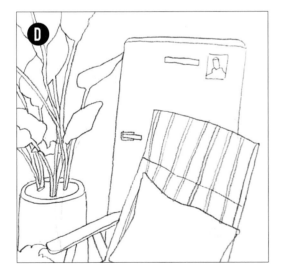

2

C-1~2：接著畫左邊的植物，同樣先在
粗略的範圍內畫出外輪廓，然
後再填入細節。

D　：先從右下方的椅子開始畫。接
著以同樣的手法完成冰箱。

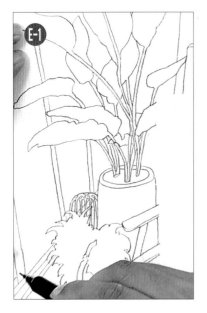

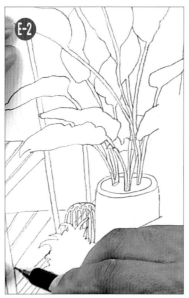

3

E-1~2：先畫出左邊的窗框，然後再描繪
　　　　窗框裡面的細節。

　　F　：以完成的輪廓為核心，補完剩餘
　　　　的區域，結束整體輪廓的繪製。

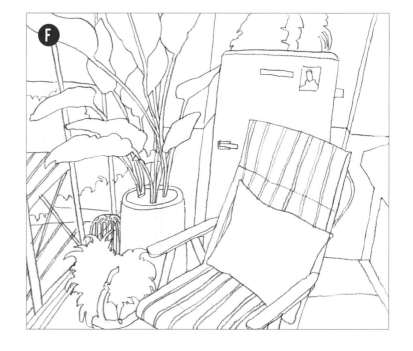

533（黃）+ 755（黑）= 暗黃　　　　533（黃）+ 暗黃 = 低彩黃

G-1~3：調出暗黃色，以小木棒刮畫法完成椅子肌理的繪製。記得一次完成一小塊，再接著畫剩餘的區域，避免畫的面積太大導致要刮的時候顏色已經乾掉。

G-4：將低彩黃塗在被小木棒刮過的褪色區，加強色彩。

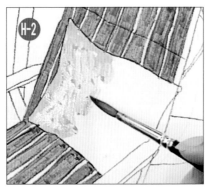

5

H-1~3：使用膠水質感法，得到充滿筆觸的黃色 (533) 抱枕。

I-1~3：將把手塗滿黑色 (755)，以衛生紙壓印法去除顏色只留下褪色的白色紋理，至於扶手支架的部分則以小木棒刮畫法刮出黑色肌理。最後，在整個把手的褪色區塗上暗橘色。

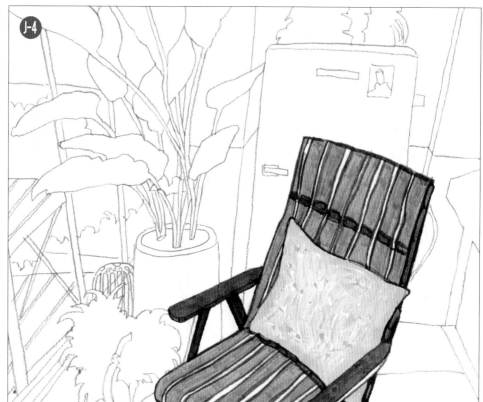

640（橘）＋ 755（黑）＝ 暗橘

 ▷

755（黑）＋ 675（紅）＝ 墨紅

 ▷

J-1~2：在椅子上塗上黑色，接著以小木棒刮出筆觸。

J-3~4：以墨紅色的線條加強椅子色塊的輪廓，然後再以暗橘色塗在剛才刮出筆觸的褪色區。

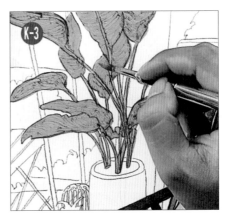

K-1~2：以小木棒刮畫法刮出鮮綠色筆觸，刮的
時候要順著葉脈的生長方向刮，看起來
會比較生動，這樣子一片片畫完植物的
第一層描繪。

K-3~4：以覆蓋亮綠針對剛才被小木棒刮除的褪
色區上色，完成植物的第二層描繪。

809（綠）+ 805（亮綠）＝ 鮮綠　　　　805（亮綠）+ W271（混綠）＝ 覆蓋亮綠

L-1~4：塗上深灰，在顏色還沒乾掉前以衛生紙壓印法做出灰白色的肌理，最後再畫一次深灰色於暗面。

M：完成剩餘的綠色植物(用色805)，盆栽的陰暗面使用衛生紙壓印法做出肌理(這裡要注意的是先塗上較濃的黑色再以衛生紙壓淡)。

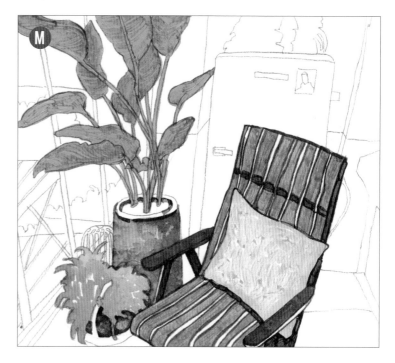

755(黑) + 少水 = 深灰

 + 少水 ▷

9

N-1~2：以膠水質感法畫出地板。
我使用了暗黃色模擬地
板，並用黑色畫出暗面。

O-1~3：以衛生紙壓印法拓印出
牆面的黑色肌理效果。
完成後，將薰衣草紫
(922) 填入褪色區。

P：繼續使用衛生紙壓印，
完成右半部的黑色肌理。

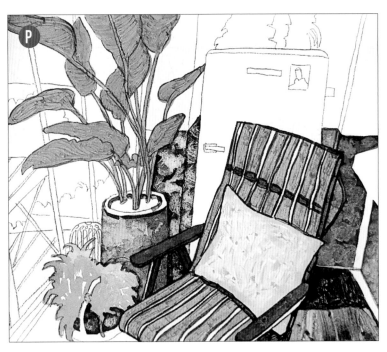

533（黃）+ 755（黑）＝ 暗黃

▷

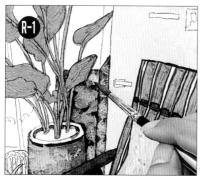

10

Q-1~2：調出淺淺的皮膚色，以筆觸拼貼法畫完冰箱，筆觸間要適當地留下飛白。

R-1~2：在步驟 P 的基礎上，於褪色區均勻地塗上薰衣草紫。

S-1~3：以黑色在冰箱上描繪圖案與線條，並以小木棒刮畫法完成綠色植物，再以黑色筆觸畫出植物暗面。

922（薰衣草紫）+ 640（橘）+ 中水＝皮膚色

 + 中水 ▷

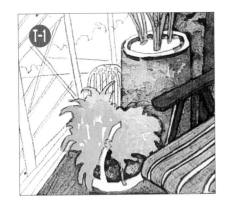

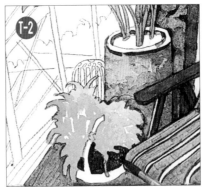

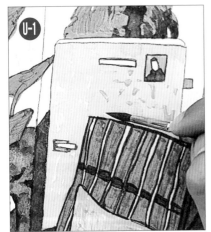

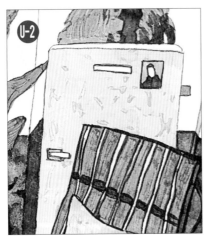

533（黃）+ 755（黑）= 暗黃

640（橘）+ 755（黑）= 暗橘

809（綠）+ 755（黑）= 暗綠

11

T-1~3：以小木棒刮畫法畫出暗黃色的地板，接著將暗橘色填入盆栽被拓印過的褪色區，再以深綠色畫出植物暗面。

U：將黃色填入冰箱色塊筆觸間的飛白，得到混色的效果。冰箱貼的照片背景也同樣塗上黃色。

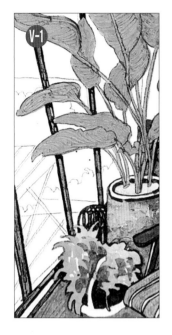

12

V-1：以小木棒刮畫法畫出富有筆觸的黑色窗框與鳥籠。

V-2：以亮綠色，畫出庭院的綠色植物。

V-3：調出土色，畫出植物周圍的牆面，適當地留下些許飛白。

V-4：使用淺土色畫出庭院的木板，並在庭院剩餘的留白空間畫出淺灰色條紋。

755（黑）＋多水＝淺灰

 ＋多水 ▷

640（橘）＋755（黑）＋少水＝土色

 ＋少水 ▷

640（橘）＋755（黑）＋多水＝淺土色

＋多水 ▷

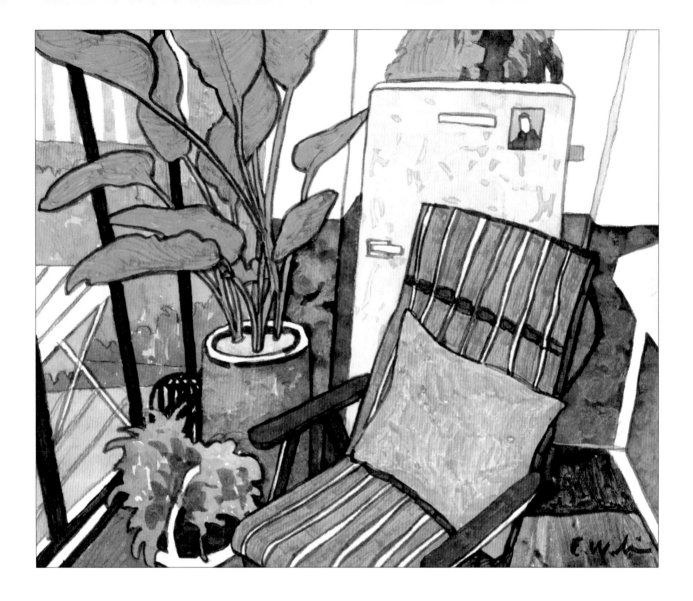

13 以墨紅色勾勒植物的輪廓線條，以亮綠色薄塗戶外庭院的局部，並以黃色加強枕頭的色彩濃度、填滿部分畫面裡的飛白，最後完成作品。

755（黑）+ 675（紅）= 墨紅

 ▷

練習題

我選了類似主題的照片作為補充練習題。解答就放在本書的最後一章，請大家畫完後再翻過去對照，比對差異。

學習重點：
透過類似主題的重複練習可以強化上色技巧的熟練度，並訓練自己獨立創作的能力。

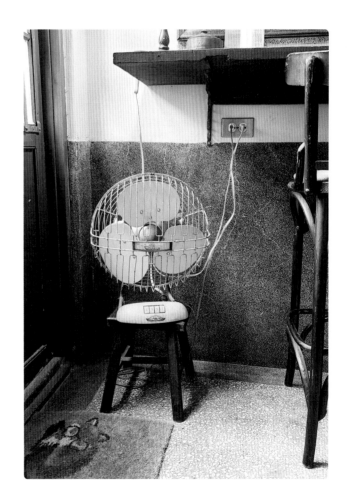

掃描 QR Code
下載圖檔

✏ 示範：老房子

近年來懷舊風潮興起，老房子的手繪創作一直是許多畫友們鍾愛的題材。這次取材的日式老房子位在台南番薯崎的巷弄，據說幾十年前，曾是駐台美軍時常光臨的俱樂部。每次經過巷子口，我總會停下來，靜靜地欣賞它獨特的韻味。

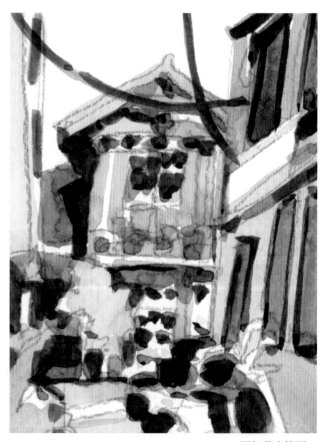

黑灰藍小構圖。

掃描 QR Code
下載圖檔

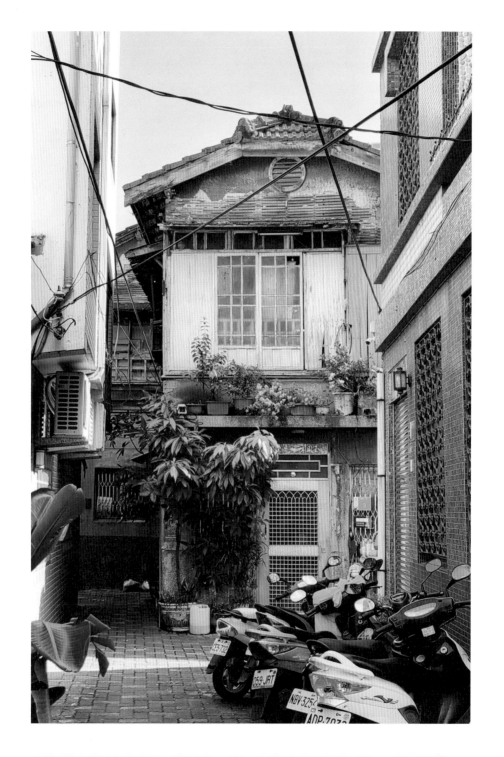

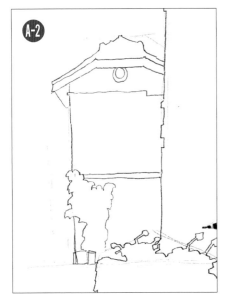

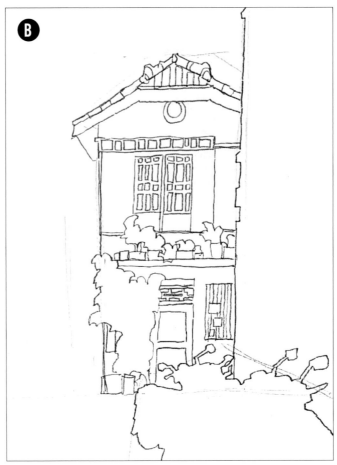

1 A-1~2：輕輕畫出地平線，再以量測技巧抓出房子的大小比例和位置。接著再畫出房子和機車群的輪廓形狀。這是畫面的骨架。

B：在完成的輪廓骨架內填入房子細節。

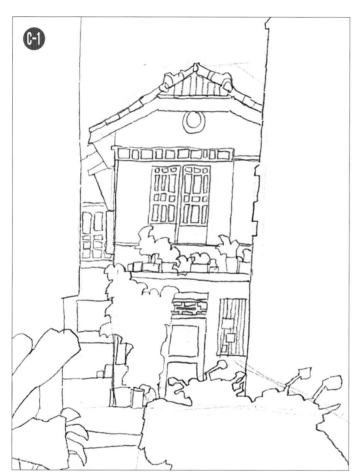

2

C-1：完成左邊的輪廓線條。

C-2：繼續在左邊已經畫好的骨架內填入細節。

C-3：同樣在畫好的右邊骨架內填入細節，此時需特別注意窗戶的透視法，請以量測技巧正確地觀察
照片裡窗戶的線條，畫出正確的傾斜程度。

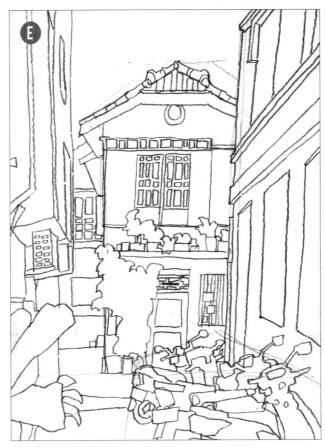

③ D-1~4：試著以連續獨斷的線條畫出機車群的細節，畫畫的時候
　　　　只要專注在形狀即可，畫出看見的形狀，而非我們知道
　　　　的物體。這樣就能夠很輕鬆地完成複雜的線條描繪。

　　 E ：完成機車的描繪後，整幅畫的輪廓也就完成了。

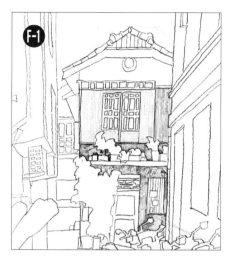

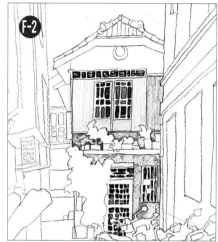

533（黃）+ 多水＝淺黃

 + 多水 ▷

755（黑）+ 少水＝深灰

 + 少水 ▷

533（黃）+ 755（黑）＝咖啡色

 ▷

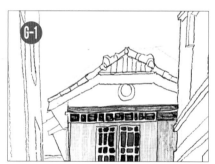

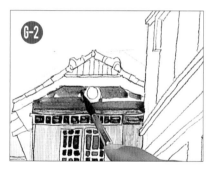

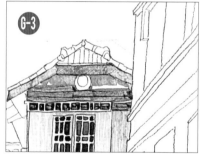

F-1：先以淺黃色畫出二樓外牆，部分的區域塗上黃色 (533) 並以小木棒刮畫法加強肌理。部分的外牆再以深灰加上衛生紙壓印法處理效果。

F-2：針對畫面的窗戶塗上黑色 (755)，只留下二樓窗戶部分是深灰色。

G-1~3：以咖啡色畫屋頂，下半部使用小木棒刮畫法，上半部則使用衛生紙壓印法。

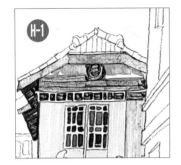

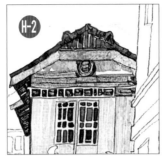

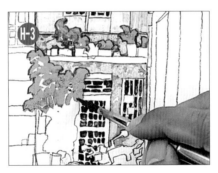

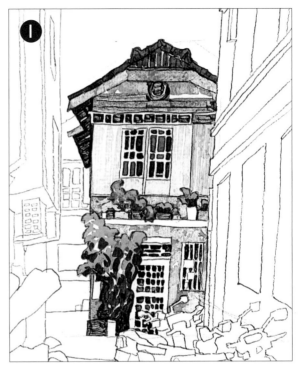

675（紅）+ 755（黑）= 暗紅

809（綠）+ 805（亮綠）= 鮮綠

809（綠）+ 755（黑）= 暗綠

H-1~2：以黑色畫出屋頂暗面，再使用暗紅色畫出屋頂剩餘部分，它們
　　　都使用小木棒刮畫法得到肌理。

H-3　：調出鮮綠色以筆觸拼貼法畫出植物，筆觸之間留有飛白。

I　　：以筆觸拼貼法畫出植物的深綠色暗面。畫面中還有些盆栽以小
　　　木棒刮畫法得到紅色 (675) 和天藍 (W304) 的肌理。

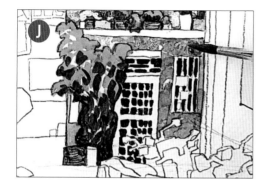

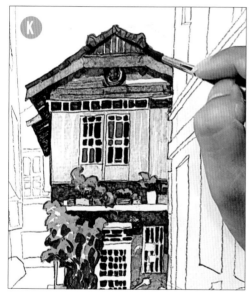

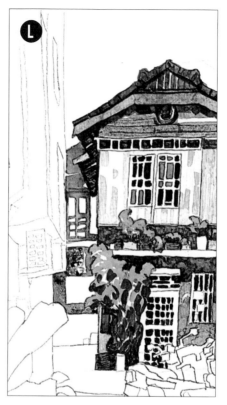

533（黃）+ 755（黑）= 土黃

675（紅）+ 755（黑）= 深暗紅

533（黃）+ 675（紅）+ 755（黑）
= 咖啡色

6

J：將土黃色畫在被衛生紙拓印的褪色區。

K：以暗紅色畫出一二樓交界的深色區及屋頂的陰影。

L：於二樓木板牆面畫上第二層土黃色。老屋左側的背景以咖
啡色畫出造形剪影。

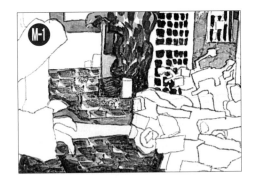

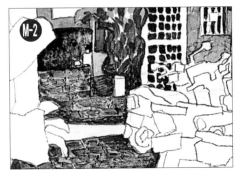

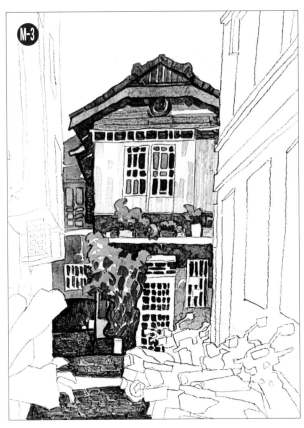

7

M-1 ：以膠水質感法畫出暗紅色地磚，作畫時筆觸需互相拼貼，得到類似地磚的效果，筆觸間也需要適當地留下飛白。

M-2~3 ：以衛生紙壓印法拓得到有肌理的黑色牆面，完成後再以暗紅色塗在被衛生紙壓過的褪色區。最後以墨紅色畫出地磚最裡層的暗區。

675（紅）＋ 755（黑）＝ 暗紅

 ▷

755（黑）＋ 675（紅）＝ 墨紅

 ▷

N-1~2：以膠水質感法得到粉紅色的牆壁肌理，接著再以濃橘色(640)塗在牆壁的褪色區，強化色彩效果。

N-3：以小木棒刮畫法得到有肌理的黑色窗戶。刮的時候筆觸要短，模擬鐵窗的質感。

N-4：塗上淺灰色，並以衛生紙壓印法讓色彩變淡。最後，部分更深的區域塗上黑色，再以小木棒刮畫法處理質感。

675（紅）＋ 922（薰衣草紫）＝ 粉紅

 ▷

755（黑）＋多水＝淺灰

 ＋多水 ▷

9

O-1~2：以覆蓋藍畫在被小木棒刮過的褪色區。

P-1~2：先把照片中看起來偏暗的區域都畫成黑色，
以衛生紙壓印法處理肌理，再於褪色區塗上
暗黃色。

P-3：針對更暗的區域再塗一次黑色。

P-4：以淺紫色和紅色畫出車燈，紅色以小木棒刮
出肌理。

341（藍）+ W304（水藍）= 覆蓋藍

 ▷

675（紅）+ W304（水藍）= 淺紫色

 ▷

533（黃）+ 755（黑）= 暗黃

 ▷

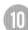

Q ：先填入淺灰，再以衛生紙壓印法得到左側牆壁。右下方陰影區以小木棒刮畫法畫出黑色肌理色塊。

R-1~2：以筆觸拼貼法畫出鮮綠色葉子，筆觸間留有飛白。再於步驟 R-2 先塗上暗黃色與黑色，並以衛生紙壓印法得到肌理效果。

S ：以淺黃色針對褪色區與飛白上色，並以小木棒刮畫法畫出黑色窗戶。

755（黑）+ 多水 = 淺灰

 + 多水 ▷

809（綠）+ 805（亮綠）= 鮮綠

 ▷

533（黃）+ 中水 = 淺黃

 + 中水 ▷

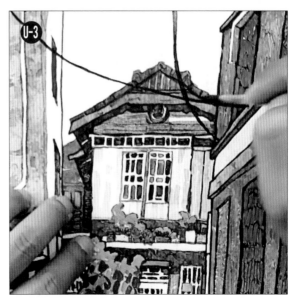

11

T ：使用橘色還有覆蓋亮綠，點綴在畫
　　面裡增加整體色彩的豐富度。

U-1~3：以分段的方式小心地畫出黑色的電
　　　線，完成這幅作品。

805（亮綠）+ W271（混綠）= 覆蓋亮綠

 ▷

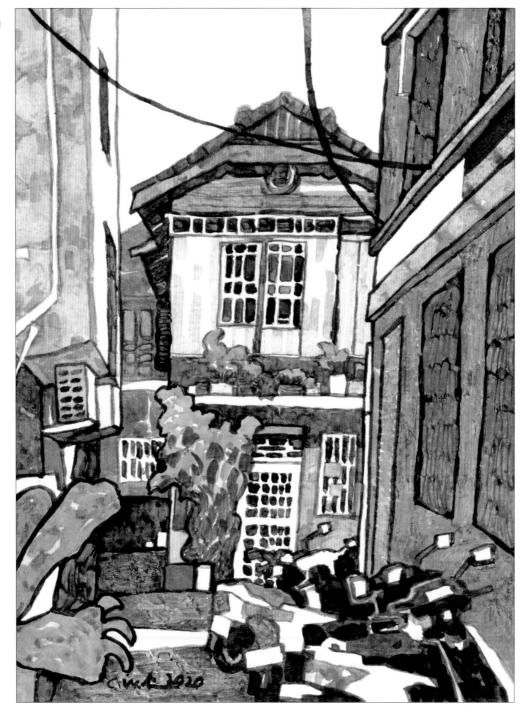

練習題

學習重點：
透過類似主題的重複練習，可以強化上色技巧
的熟練度，並訓練自己獨立創作的能力。

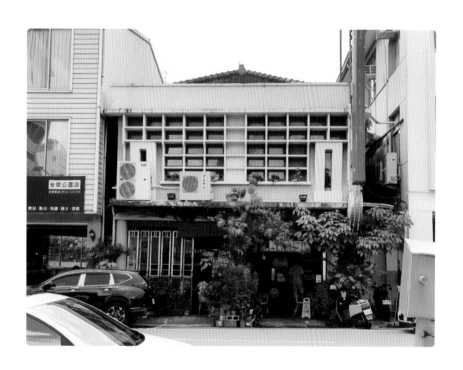

我選了類似主題的照片作為補充練習題。參考示範就放在本書的最後一
章，請大家畫完後再翻過去對照，比對差異。

掃描 QR Code
下載圖檔

✎ 示範：巷弄

我選了番薯崎巷弄的風景。巷弄是很常見的創作主題，不過它並不好畫。和前兩幅作品相比，巷弄沒有明確的主角，我們所畫的，其實是整個空間所展現的氛圍。

想畫好這類題材，必須掌握畫面的明度形狀，因此黑灰藍小構圖就顯得格外重要了。

畫紙與特殊工具：
- 寶虹細目紙（16X22 cm）
- 衛生紙
- 小木棒
- 無酸口紅膠
- 圓頭水彩畫筆

學習重點：
- 複習輪廓描繪
- 練習水彩調色
- 熟悉作畫流程
- 掌握沒有明確主角的風景畫創作
- 使用特殊上色技巧畫出肌理和筆觸

掃描 QR Code
下載圖檔

黑灰藍小構圖。

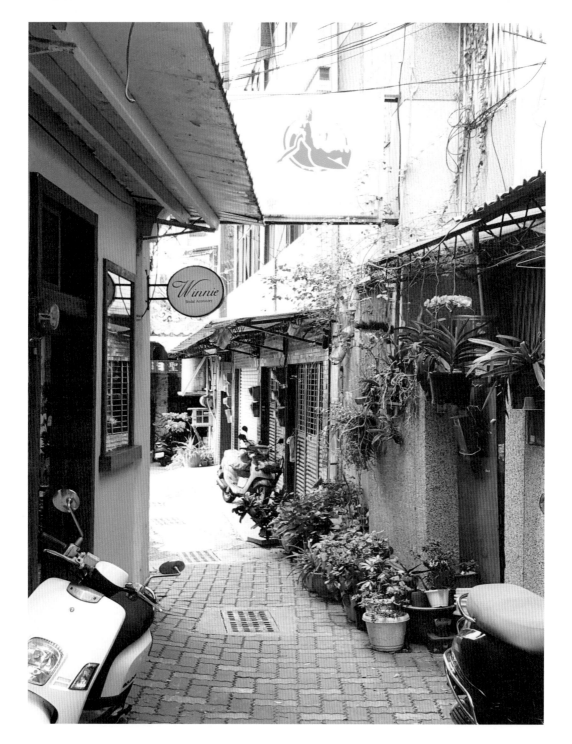

A　：輕輕畫出地平線，再以量測技巧抓出街景裡各個元素的大小和位置，這是畫面的骨架。

B-1~4：從右邊的街景開始畫，我專注在形狀上面，先完成上下兩區（步驟 B-3）再填入中間的線條（步驟 B-4），可以大幅減少畫錯的機率，畫畫時也會比較輕鬆。

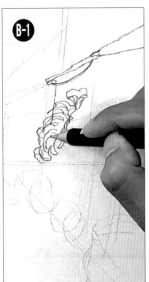

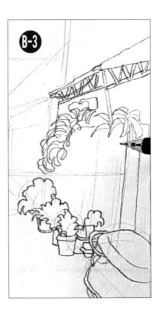

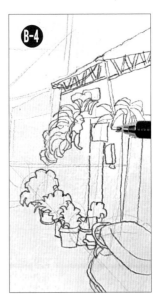

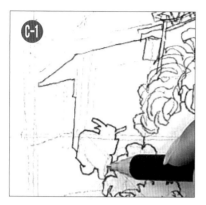

2

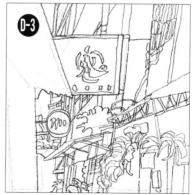

C-1~3：以同樣手法完成右邊剩餘的輪廓。我都是先畫外框再填入細節。

D-1~3：開始畫中間的輪廓，先完成招牌的描繪再將線條填入剩餘的區域，因為景物很亂，我們只需要把看到的形狀畫出來即可，不需要辨識物體。

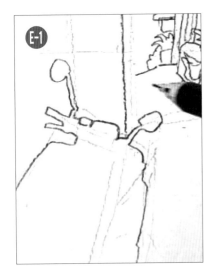

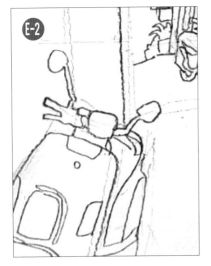

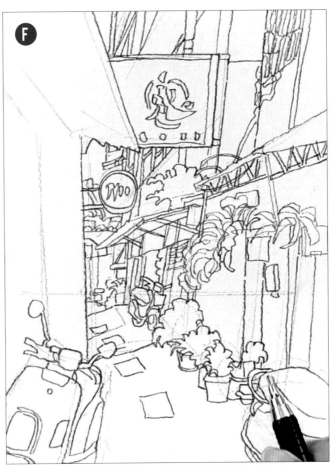

③ **E-1~2**：先完成機車外輪廓的描繪，再填入細節。

F：完成地面的水溝蓋以及巷子深處的輪廓線條。不需要畫地磚的輪廓，這部分之後會以水彩來描繪。

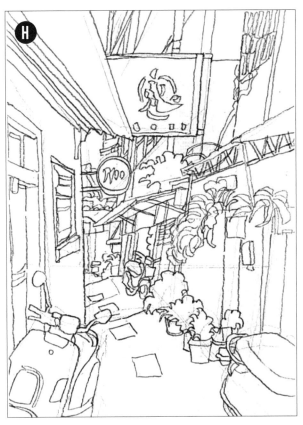

4

G-1~2：接著描繪畫面左邊剩下的輪廓，畫窗戶時需特
別注意線條的透視。在視覺錯覺的誤導下，很
可能會畫成上下平行，其實應該要呈現為梯形
較合理 (步驟 G-2)。

H　：最後再將細節填入窗戶和大門，完成線稿。

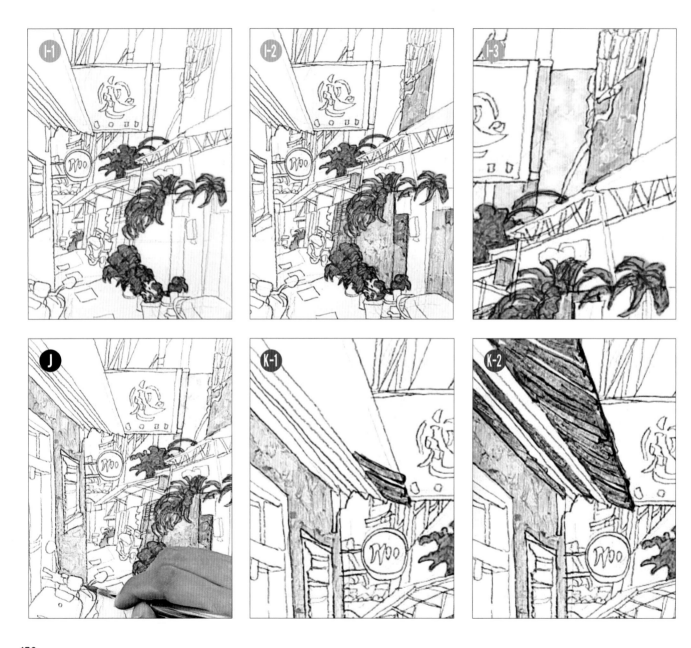

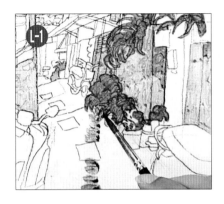

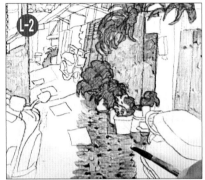

5

809（綠）＋805（亮綠）＝鮮綠

 ▷

I-1：以小木棒刮畫法畫出鮮綠色植物，完成後再以鮮綠色重塗一次刮過的褪色區。

922（薰衣草紫）＋640（橘）＝乳黃色

 ▷

I-2：以膠水質感法畫出乳黃色的牆壁以及褐色暗面。畫的時候需留意筆觸，以拼貼的方式畫出富有造形的色塊。

I-3：二樓的部分區域以衛生紙壓印法將乳黃色的色塊壓淡。

J：繼續以膠水質感法畫出左側乳黃色的牆壁。

755（黑）＋乳黃色＝褐色

 ▷

K-1~2：以小木棒刮畫法畫出黑色的遮陽板。畫的時候分階段一塊塊拼貼完成，部分色塊之間保持間隙。適當地留下飛白。

675（紅）＋755（黑）＋中水＝淺暗紅

 ＋中水 ▷

L-1~3：使用膠水質感法來畫淺暗紅的地磚，以短筆觸拼貼模擬質感，注意筆觸排列的方向需和照片一致。

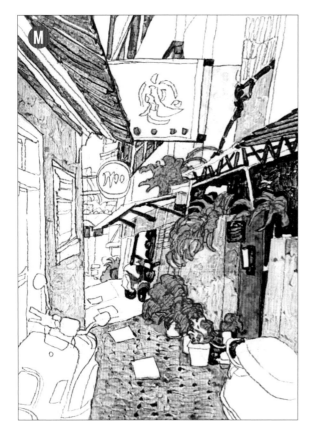

放大 1

放大 2

放大 3

675（紅）+ 755（黑）＝ 低彩紅

675（紅）+ 755（黑）+ 中水 ＝ 淺暗紅

+ 中水

M：以低彩紅完成所有紅色區域，並且描繪畫面右邊的黑色色塊。

- 放大 1：以膠水質感法畫出大區域的黑色（如：紅色大門上方），再以小木棒刮畫法畫出較小的區域（如：遮陽板、支架、信箱等等）。
- 放大 2：以衛生紙壓印法拓印深灰色色塊，得到肌理效果。
- 放大 3：以淺紅色畫出遮陽棚下方的區域，至於黑色的線條都使用小木棒刮畫法來處理肌理。

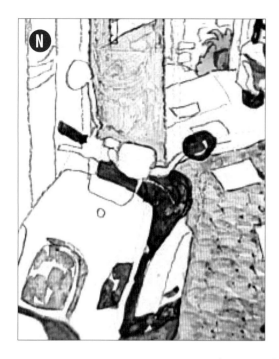

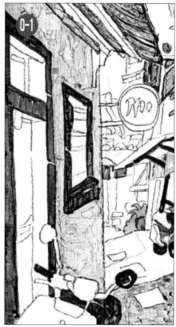

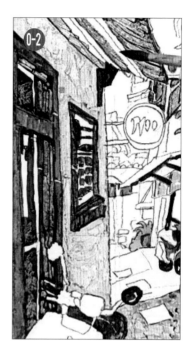

675（紅）+ 755（黑）+ 640（橘）= 深咖啡色

 ▷ ■

7

 N ：先在車燈塗上深灰色，再以衛生紙壓印法得到肌理。其餘
區域也使用衛生紙壓印法，但黑色更濃，壓出來的褪色區
比較沒有那麼白。

O-1~2：以小木棒刮畫法畫出深咖啡色外框，再以同樣的技巧完成
黑色的內部色塊。

P ：小招牌以衛生紙壓印法壓印深灰色，得到肌理效果。

755（黑）+ 少水 = 深灰

 + 少水 ▷

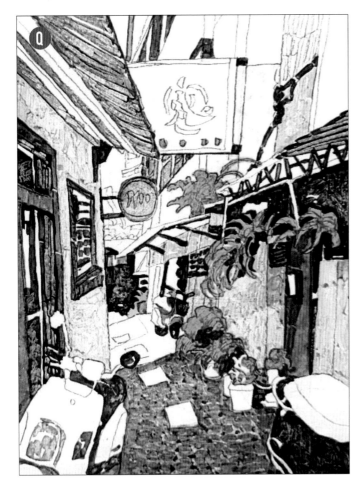

放大 2

放大 1

放大 3

675（紅）+ 755（黑）+ 640（橘）= 深咖啡色

 ▷

675（紅）+ 755（黑）= 暗紅

Q：繼續補畫黑色色塊，讓畫面更有造形感。地磚的部分，則是將暗紅色直接畫在第一層的肌理上，得到豐富的層次。畫面其他部分解說如下：

- 放大 1：使用深咖啡色畫出大門的陰影。
- 放大 2：使用膠水技巧畫出巷子末端的黑色色塊。
- 放大 3：右前方機車以膠水質感法畫出黑色，畫完後在褪色區塗上暗紅色。

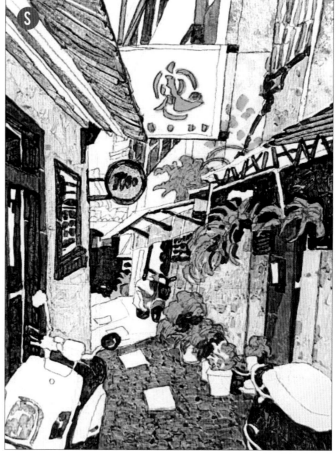

755（黑）＋多水 ＝ 淺灰

 ＋多水 ▷

809（綠）＋805（亮綠）＝ 鮮綠

 ▷

9

R：調出淺灰色，畫出右上半部的色塊，其餘部分使用衛生紙壓印法得到淺灰色的肌理。此外也在二樓牆上畫出散布的鮮綠色小色塊。

S：繼續在畫面裡點綴鮮綠色，強化整體色彩的豐富度。像是在地磚的筆觸縫隙間，或是一樓的牆壁上填入鮮綠色。此外，也在巷子尾端黑色塊的褪色區塗上暗紅色。

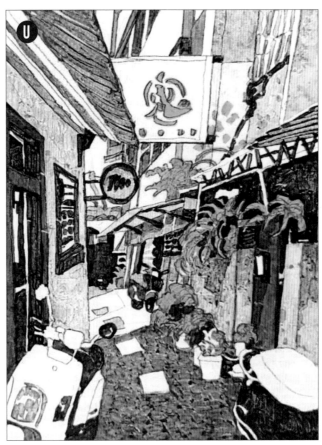

640（橘）+ 755（黑）= 暗橘

533（黃）+ 中水 = 淺黃

10 **T-1~2**：這裡比較複雜，請直接根據示範塗上暗橘色與淺黃色，
完成廟宇的屋頂、遮陽棚以及周圍區域的簡化上色。另
外牆壁需再畫一層深灰色陰影。

U：將淺黃色散布在畫面裡，增加色彩豐富度。

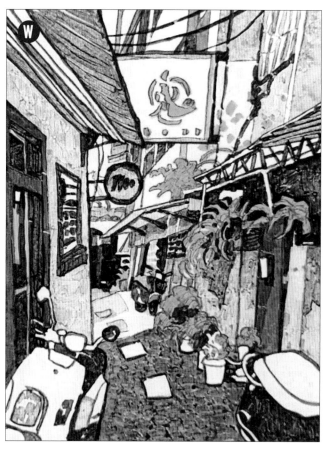

 V-1~3：畫出黑色的電線，並以暗紅色強化前景機車的輪廓。

　　W　：在畫面左側門內的白色空隙填入黃色(533)完成這幅作品。

755 (黑) + 少水 = 深灰

 + 少水 ▷

675 (紅) + 755 (黑) = 暗紅

 ▷

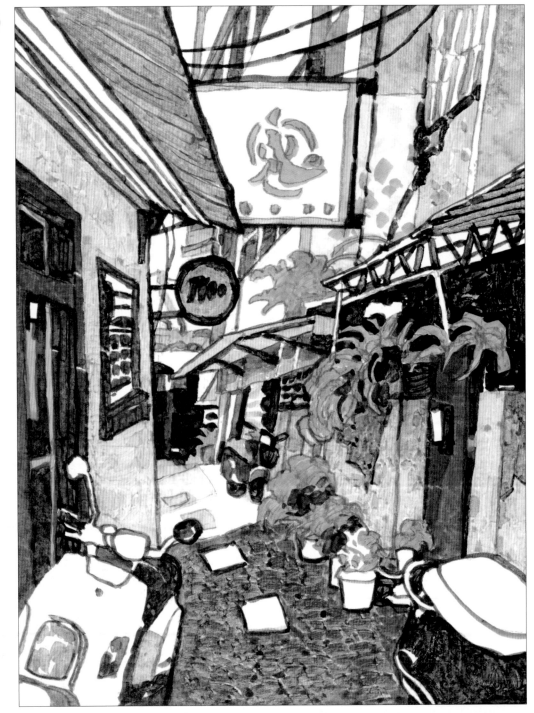

練習題

我選了類似主題的照片作為補充練習題。解答就放在本書的最後一章,請大家畫完後再翻過去對照,比對差異。

學習重點:
透過類似主題的重複練習可以強化上色技巧的熟練度,並訓練自己獨立創作的能力。

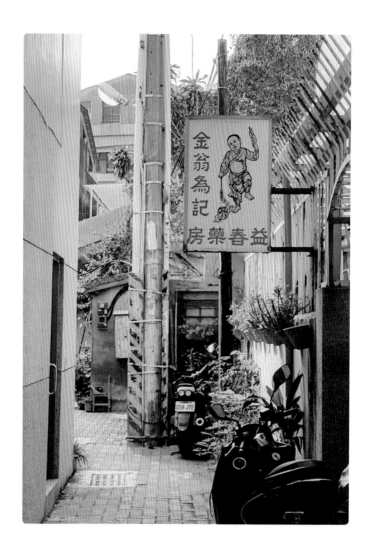

掃描 QR Code
下載圖檔

✎ 示範：後花園

這是某間老屋的院子，同樣也是屬於沒有明確主角的畫面。除了掌握整體的明度形狀外，
這次習作的另一個練習目標是使用膠水質感法畫出樹叢的感覺。我想，綠色植物的描繪
應該是許多畫友們畫畫時會遇到的困難。

畫紙與特殊工具：
- 寶虹細目紙（16X22 cm）
- 衛生紙
- 無酸口紅膠
- 圓頭水彩畫筆

學習重點：
- 複習輪廓描繪
- 練習水彩調色
- 熟悉作畫流程
- 掌握沒有明確主角的風景畫創作

黑灰藍小構圖。

掃描 QR Code
下載圖檔

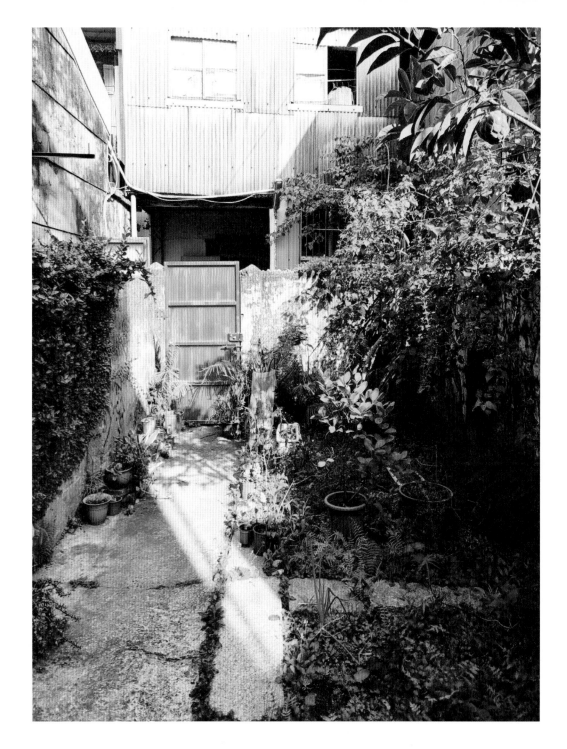

A ：輕輕畫出地平線，再以量測技巧抓出各個元素的
　　大小和位置，這是畫面的骨架。

B-1~2：根據畫好的骨架仔細描繪，畫的時候只需要專注
　　　在整體的形狀，不用知道自己在畫什麼。先完成
　　　右邊的大輪廓線條。細節交由水彩上色處理。

C-1~2：繼續完成其餘部分的輪廓線條。

D ：畫出光影輪廓，以及畫面右邊樹叢的一些細節。
　　在這裡不需要去描繪葉子，我所畫的是草叢明暗
　　的分界線還有盆栽的輪廓，更細節的地方也是由
　　水彩處理。

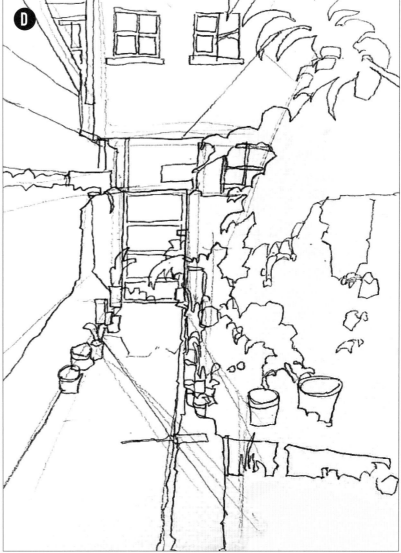

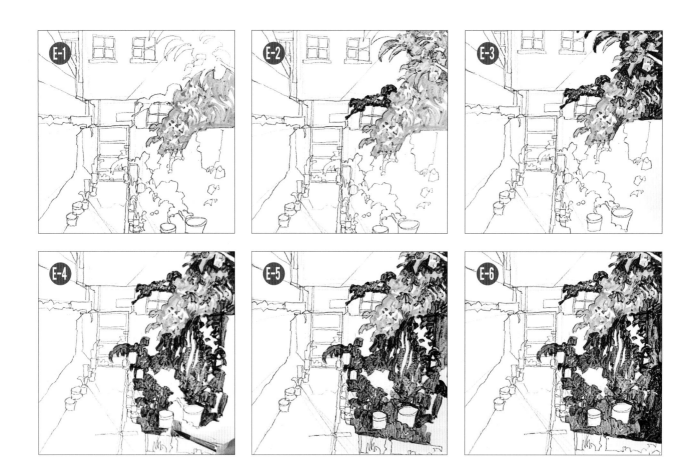

805（亮綠）+ 755（黑）= 墨綠

 ▷

805（亮綠）+ 墨綠 = 樹綠

 ▷

2

E-1：樹叢全程使用膠水質感法。以筆觸拼貼的方式畫出亮綠色
(805) 色塊，筆觸間留下飛白，用於之後填入粉紅色。

E-2~4：以墨綠色畫出其餘部分，同樣要隨機留下飛白。

E-5~6：以樹綠色完成剩餘的區域，再以墨綠色畫出最右邊的暗區。

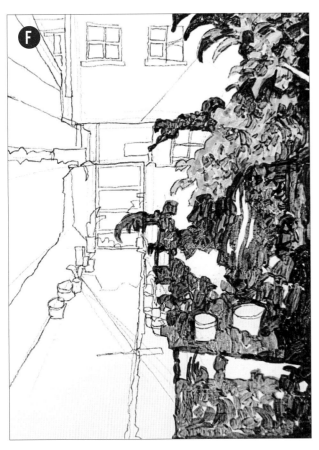

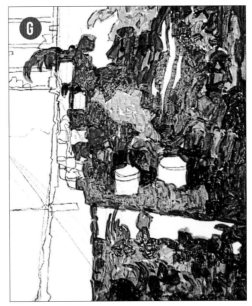

809 (綠) + W271 (混綠) = 覆蓋綠

 ▷

675 (紅) +W225 (亮粉紅) = 粉紅

 ▷

③

F：繼續以樹綠色完成最下方的樹叢，再以墨綠色畫出邊緣暗區。接著以粉紅色填入之前留下的飛白。

G：在兩個盆栽上面的留白填入亮綠色。接著以覆蓋綠重塗一次樹叢，增加肌理色彩的厚重度。最後，再補畫黑色 (755) 色塊加強畫面暗部。

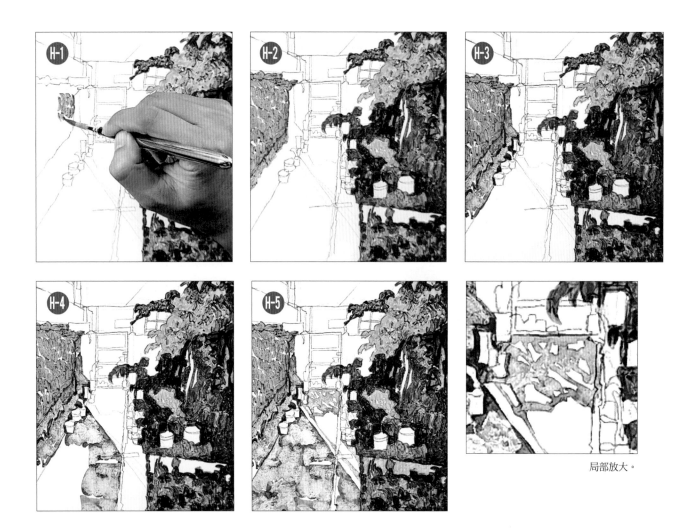

局部放大。

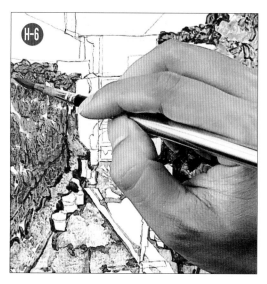

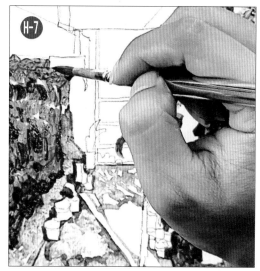

4

809（綠）+ 805（亮綠）= 鮮綠

 ▷

755（黑）+ 少水 = 深灰

 + 少水 ▷

809（綠）+ W271（混綠）= 覆蓋綠

 ▷

805（亮綠）+ 755（黑）= 墨綠

 ▷

H-1~2：以膠水質感法畫出左側鮮綠色的樹叢，筆觸間隨機留下飛白。

H-3~5：以衛生紙壓印法壓印深灰色產生肌理。分段逐步完成陰影區的描繪。我將大門口的陰影特別放大給大家看，這裡在打稿的時候沒有畫輪廓線，直接以水彩筆畫出漂亮的造形。

H-6：以覆蓋綠重畫樹叢，特別針對顏色看起來有點褪色的區域上色，強化色彩厚度。

H-7：再補上墨綠色的暗面色塊。

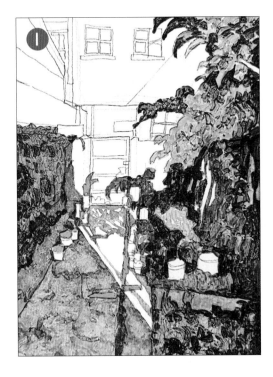

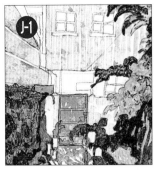

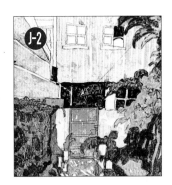

341（藍）+ W304（水藍）＝ 覆蓋藍

 ▷

755（黑）+ 多水 ＝ 淺灰

 + 多水 ▷

755（黑）+ 少水 ＝ 深灰

 + 少水 ▷

675（紅）+ 640（橘）+ 中水 ＝ 淺紅

 + 中水 ▷

⑤

Ｉ：以覆蓋藍塗在灰色陰影的褪色區，畫出灰色與藍色的縫合混色效果。另外再補畫些亮綠色。

J-1：開始畫房子和圍牆，以衛生紙壓印法壓印淺灰得到肌理。接著塗淺紅色，筆觸間留下些許飛白。紅色大門局部用衛生紙壓印出褪色的肌理。

J-2：以膠水質感法畫黑色色塊。但窗戶玻璃以黑色平塗。

J-3：接著畫新的陰影。使用衛生紙壓印法將深灰色壓印出肌理。

J-4：以覆蓋藍塗在灰色陰影的褪色區，創造出灰色與藍色的縫合混色效果。

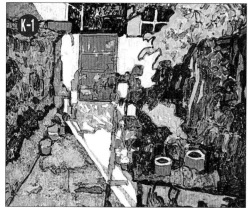

6

533（黃）＋中水＝淺黃

＋中水 ▷

675（紅）＋755（黑）＝暗紅

 ▷

K-1~2：以濃郁的鮮紅色(675)全面加強畫面的紅色區，並順便畫出紅色盆栽。在黑色色塊內的褪色區塗上暗紅色，加強色彩變化。以藍色完成剩餘窗戶，並以衛生紙壓印法壓淡。最後以深灰色勾勒輪廓線條。

L-1：使用淺黃色全面加強畫面的色彩變化，完成這幅作品。針對衛生紙拓印後的褪色區先上色。

L-2：針對衛生紙拓印後的褪色區，亮綠色樹叢的局部及部分的盆栽上色。

L-3：針對地面陰影區裡灰色的部分上色。

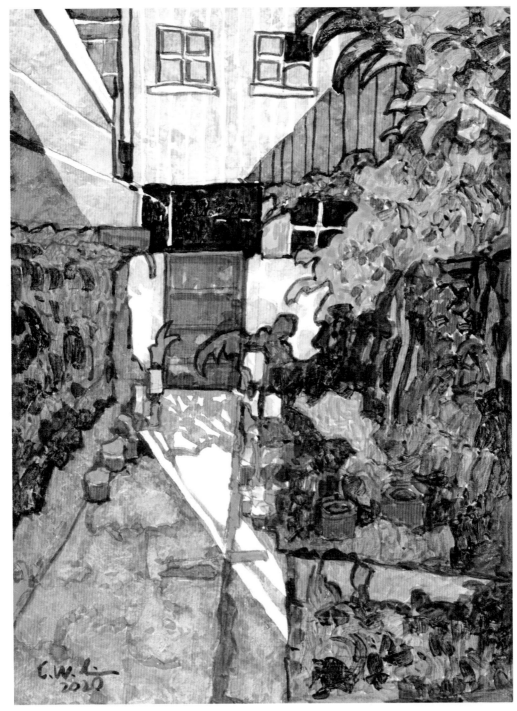

練習題

我選了類似主題的照片作為補充練習題。解答就放在本書的最後一章,請大家畫完後再翻過去對照,比對差異。

學習重點:
透過類似主題的重複練習可以強化上色技巧的熟練度,並訓練自己獨立創作的能力。

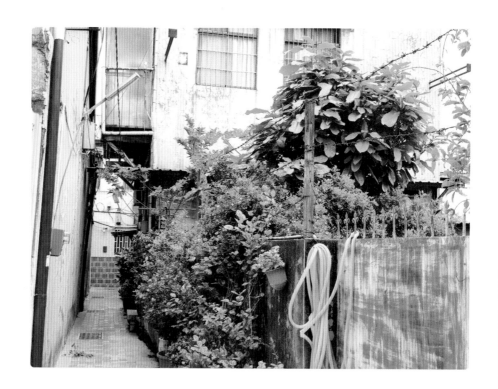

掃描 QR Code
下載圖檔

5

這樣畫 風景

在路上找尋題材，或在電腦裡搜尋照片時，大家應該都曾遇過類似的苦惱：「不知道怎麼選擇。」若能對風景作初步分類，應該有幫助。

我們可以從大方向出發，將風景畫粗略分為有「明確主角」和「沒有明確主角」的主題。接下來，我會做進一步的解說。

有明確主角的風景

這類主題對初學者而言比較容易進入。只要有明確的主角,就能把它們當作某種特大號的「靜物」。通常靜物類型的題材會比較好畫,我們不需考量太多複雜的元素,只要專注在主角身上,把它刻畫好就行了。建議初學者在找尋畫畫題材時,可以試著先從有主角的題材開始,會比較好上手,也容易建立成就感。

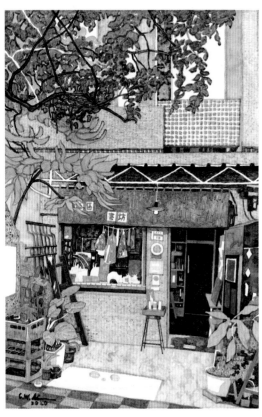

街屋

漫步在巷弄裡,映入眼簾的街屋是容易上手的創作題材。對我而言,富有台味的老房子經歷不同的時代和修繕,每一棟都有它們獨特的味道,增加了藝術效果的展現。可以說,街屋是一個「ＣＰ值」相當高的創作主題。

銀同社區的獨立書店。除了正面畫出完整的街屋外,我們也可以把鏡頭拉近,專注畫出更多的細節。

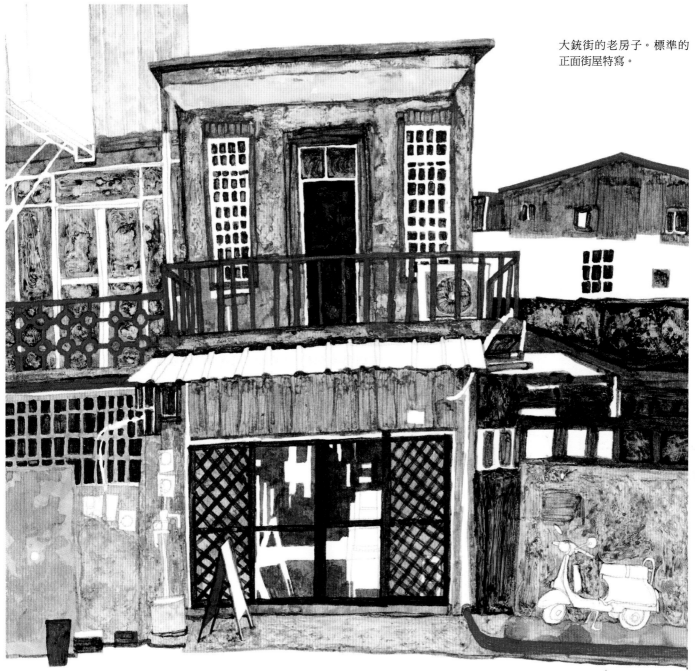

大銃街的老房子。標準的
正面街屋特寫。

C.W. Lin
2017.10.10

人物

人物類別的主題能很好地傳達情感,但它的難度頗高,因為有像或不像的問題,或是各種細微的表情變化。我們必須精確描繪,才能畫出成功的作品。

除非對人像畫已經有相當的經驗了,不然我會建議初學者跳過這類題材,先專注在可以掌握的風景上。

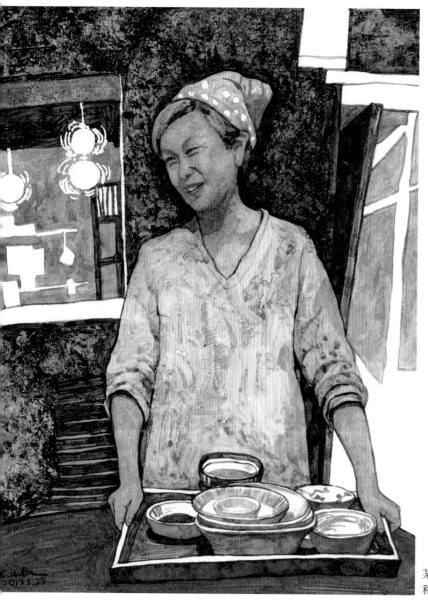

某間餐廳的老闆娘,
和藹可親的笑容也是風景的一部分。

老樹

綠意茂盛或是盛開著繁花的老樹也是有明確主角的風
景。初學者總是直覺地想去刻畫細節，畫出一片片的葉
子、一朵朵的花朵。

實際上，這會造成反效果。在這裡，我們只需掌握作為
主角的老樹整體的造形即可，這些老樹其實可以畫得比
先前介紹的街屋還要簡單。

盛開的紅色木棉花。

夏天的大葉欖仁。

各種日常題材

除了剛才提到的老屋、人物、老樹外，生活中還有各式
各樣值得我們記錄的小風景等待挖掘，比方說在盆栽裡
熟睡的貓咪、房間角落的小桌子，或是大家最感興趣的
料理等等。

選擇題材時，可以從熟悉的日常找尋創作的方向。就像
拍照時，將鏡頭拉近，聚焦在特定的主角身上。根據描
繪主題的不同，難易度也會有所差異。

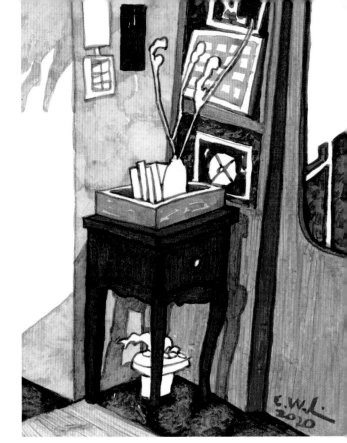

房間角落的小桌子。

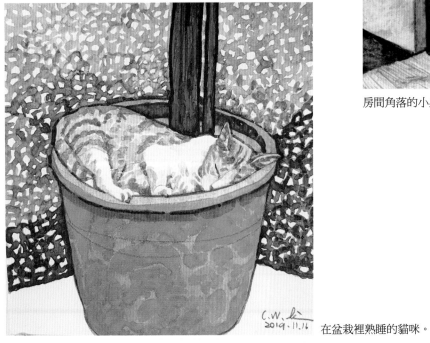

在盆栽裡熟睡的貓咪。

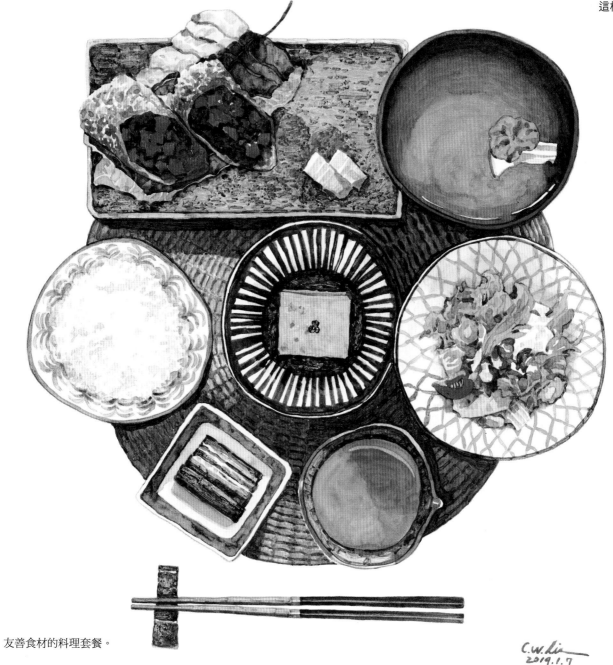

友善食材的料理套餐。

沒有明確主角的風景

這類的風景沒有明確的主角，是更為進階的題材，此時我們所要表現的，是整個環境的氛圍。通常它們會比較難上手，因為沒有主角，不能再刻畫細節，必須妥善安排畫面裡各個元素的分布，達到一個和諧的狀態。我想，畫出太過瑣碎的畫面而缺乏整體感，是許多初學者們會遇到的瓶頸。就我自己的經驗，要避免這個問題，需要在沒有明確主角的作品裡設計「明度的形狀」，統合畫面裡各個獨立的元素產生整體感。建議大家可以透過黑灰藍小構圖的練習，培養對明度形狀的敏感度，掌握這類題材的作畫技巧。

巷弄

巷弄題材是街屋的延伸，在這裡我們所著重的已不是單一的老屋，而是整個環境，若你問我畫面的主角是什麼？我會回答此時的主角是隱藏在整幅畫背後的「明度形狀」。

透過安排留白，還有畫出明確的暗色區（很多人不敢畫很黑，用力把黑色畫下去就對！）就差不多了，剩下的部分正常上色即可，這個方法也能套用到接下來我所要介紹的各個主題裡。

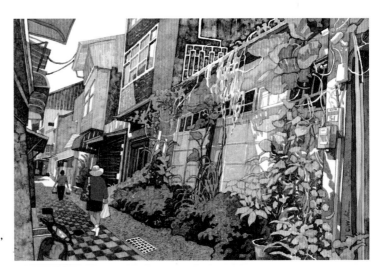

銀同社區的巷弄。通常安排路人可以使畫面更生動，這裡我想表達的是一股在巷弄裡散步的悠閒感。

牛磨後街。透過光影的強烈對比還有明亮的色彩，營造出懶洋洋的午後時光。

夜裡的新美街。Z字型的留白燈籠可以為畫面帶來律動，另外我還以強烈的藍、紅、黃色對比展現台南的夜生活。

九份的茶點心店。

室內空間

和日常生活最息息相關的便是室內空間。如果畫面涵蓋的範圍比較大，就像使用超廣角鏡，雖得到更大的視野，卻無法聚焦在特定的主角上面。建議大家可以先從較不複雜的室內空間開始練習，比方說主題示範第一幅作品室內小景 (P132)，之後再慢慢增加複雜度。

忙碌的餐廳。

在咖啡屋的午後時間。多虧了大面積的留白窗框牆，這幅作品有非常明確的黑白對比，比較容易看見「明度的形狀」。

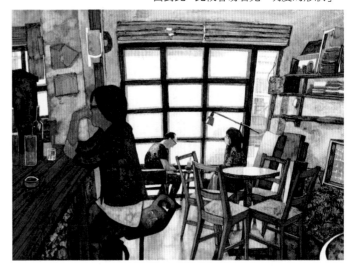

大風景

只要畫面是視野遼闊的空間，都可以視為大風景。這類題材沒有特定主角，我們所要處理的仍是畫面的整體感。我還蠻推薦大家畫天空相關的題材，它比較簡單，只要把雲的形狀掌握好，基本上都會成功。最困難的主題應該是城市的俯瞰圖了，房子彼此緊密排列，我們通常將這些房子視為一個整體來進行上色，而非個別的物體，如此才能畫出整體感。

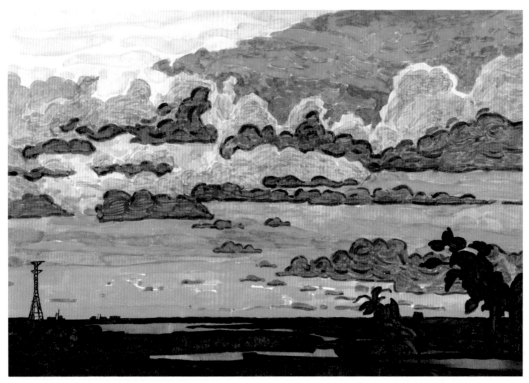

鹽水溪河畔的夕陽。

城市的綠洲，台南市區的俯瞰風景。

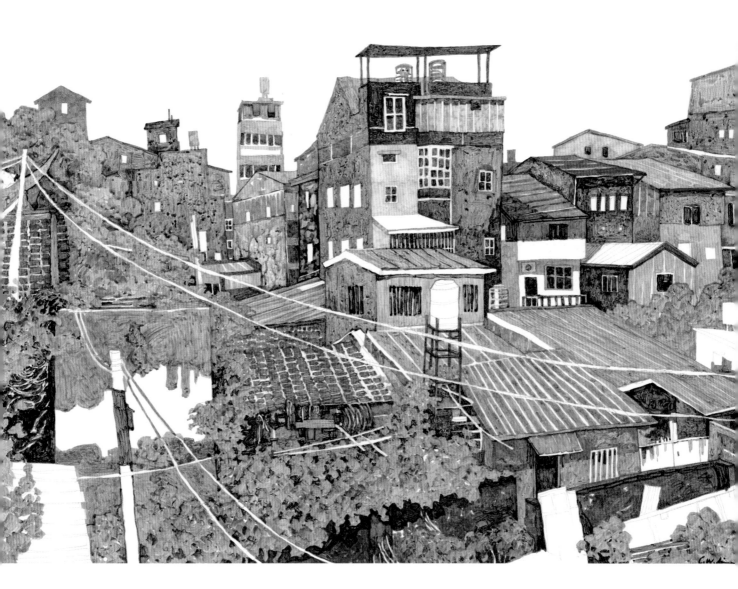

6

後 記

在這本書若要能真的發揮作用，還是得靠大家每天在家花一點點時間，提起手來畫畫，複習書中所提到的基本技巧。

在此，我安排了學習計畫，也透過分享一位繪畫零基礎朋友的進步，帶給大家信心。只要持之以恆，你的繪畫技巧肯定會越來越進步的！

學 習 計 畫

我們都知道持之以恆的練習是掌握繪畫技巧必經的道路。但大家常常忘了一件事,除了埋頭苦幹外,我們還需要擬定計畫,讓學畫有規律地進行。它有幾個好處:

- 讓學畫在心態上變得輕鬆,因為我們是有方向的學習,而非漫無目標的亂竄。
- 掌握進度,方便安排時間有效率地畫畫。
- 知道自己的程度大概在哪個階段,可以更專注加強不足的地方。
- 有目標比較容易維持熱情,不會半途而廢。

接下來,我以本書內容為基礎設計了三階段的學習計畫。在計畫裡,我們所練習的畫幅都不會太大,這樣才能節省時間,更專注在技巧的掌握上,等越來越熟練了,再根據自己進步的狀況適當地放大作畫尺寸。希望我的經驗能幫助大家活用這本書,相信只要方向正確,很快就能有所收穫。

給你一堂:不一樣的繪畫課
畫我所見,從輪廓到水彩一次解惑

- 2 小時對輪廓駕輕就熟!
- 1 個小時創造獨特筆觸!
- 2 個小時抓出明暗對比!
- 6 個小時跟著畫!業界最長!

城市畫家 1/2 藝術蝦(林致維)要在本課程,給你最完整的解答!
教你畫得更反應物質的肌理、光影的特性。

https://www.cite.tw/producers/marcopolo/courses/192

・計畫一：掌握畫出輪廓線條

Miro Art 橘皮 A5 素描本

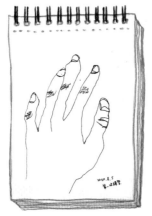

PHASE 1
手的輪廓畫

參考第一章

- **Phase1**： 感受輪廓形狀。花一個晚上 1 到 2 小時專心練習各種手部姿勢。
- **Phase2**： 打開看見形狀的視覺感知。每天 1 張，持續一週或更久。
- **Phase3**： 運用倒置畫的訓練，看見正常畫面的形狀，並熟悉量棒觀察法，克服視覺錯覺。每天 1 張，持續一週或更久。

PHASE 2
倒置畫

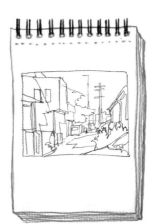

PHASE 3
綜合輪廓練習

·計畫二：掌握色彩安排與基本技巧

Mont Marte Premium A5
水彩本

Phase 4

黑灰藍小構圖

參考第二、三章
· **Phase4**：看見明度變化，打稿時順便複
習輪廓。每天 1 張，持續一週或更久。
· **Phase5**：練習調色技巧，並熟悉根據黑
灰藍小構圖為作品上色。每天 1 張，持
續一週或更久。
· **Phase6**：練習筆觸與肌理上色技巧，跟
著畫第二章的主題示範。本書的練習都
畫完後，即可進入下一個階段。

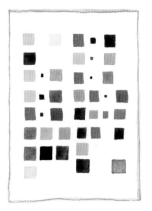

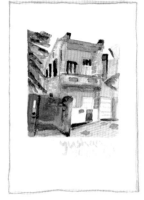

Phase 5

調色與上色訓練

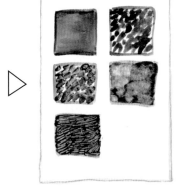

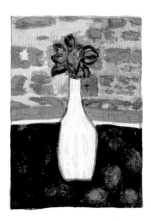

Phase 6

肌理與筆觸技巧

・計畫三：掌握創作流程

中國寶虹細目紙 (八開) 300g/m²
自行裁切成 16x22 cm

參考第四章

・Phase7： 透過第四章的主題示範，學習
完成作品的綜合技巧。每週 1 到 2 張，
完成四幅主題示範。

・Phase8： 主題示範的圖都畫完後，試著
畫取景類似的畫面，模擬獨立創作。每
週 1 到 2 張，完成四幅類似題材。

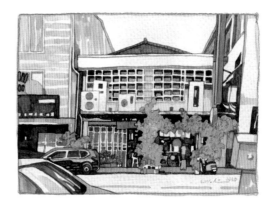

Phase 7

主題示範

Phase 8

模擬獨立創作

A 君 的 學 習 心 得

A君：在一次與藝術蝦的聊天中，他提到了一個想法，想找沒有畫畫基礎的人來驗證書中的方法是否真的能幫助到初學者。聽到這裡，我立馬舉手說：「我只會畫火柴人，夠有資格了吧！」於是我就因緣際會參與了這本書的製作。

這本書名為「水彩可以這樣畫」跟著畫完一輪後，我懂了。繪畫技巧百百種，作品好壞美醜也十分主觀，對於初學者來說，我覺得最重要的是能產生對畫畫的興趣與信心，我認為這本書做到了這件事。

還記得小時候，最喜歡拿起筆隨意塗鴉，根本沒在管會不會畫，看到什麼就畫什麼，恣意讓想像力無限奔馳，好像什麼都不怕。但曾幾何時，我再也不畫畫了，甚至是，再也不敢拿起筆畫畫。因為我覺得自己不會畫畫，其實更多的小情緒是害怕畫醜，也害怕被笑。

然而透過藝術蝦的引導，居然神奇地打破了我的局限與對畫畫的恐懼，我的眼睛察覺到不曾注意過的細節。畫我所見，拿起了筆畫出一幅又一幅，畫著畫著好像也有模有樣了，漸漸產生了對畫畫的信心。每天給自己時間照著書中進度練習，堅持做一件事，不知不覺中就會帶來改變和收穫。

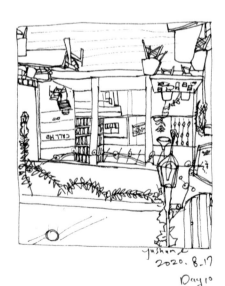

其中有一個練習是每天畫一幅倒置畫，模仿畫出你看到的任何細節，這挑戰最驚喜的是，當畫完一堆不知道是什麼的輪廓，然後把畫倒正的時候，奇蹟地變成一幅很有感覺的畫，我發現我畫出了好多細節，原本畫不出來的畫面，就這樣默默成形了。透過這個練習，我開始自然地留心觀察生活周遭的事物，增添了許多樂趣，現在看到一個東西，我腦海會自動跳出三角形、四方形，還有各種輪廓形狀。

從火柴人到好像有點厲害的機車騎士，從一開始說到畫畫就投降，認定自己完全不會畫畫的人，到現在可以開心地拿起筆畫出輪廓，沉浸在畫畫的樂趣與成就感裡，我親身經歷了神奇的畫畫之旅。每天的畫畫時光讓人感到專注又放鬆，一種進入心流的狀態，原來，畫畫是這麼快樂的一件事啊！

A君

陳昱萱

練習題解答

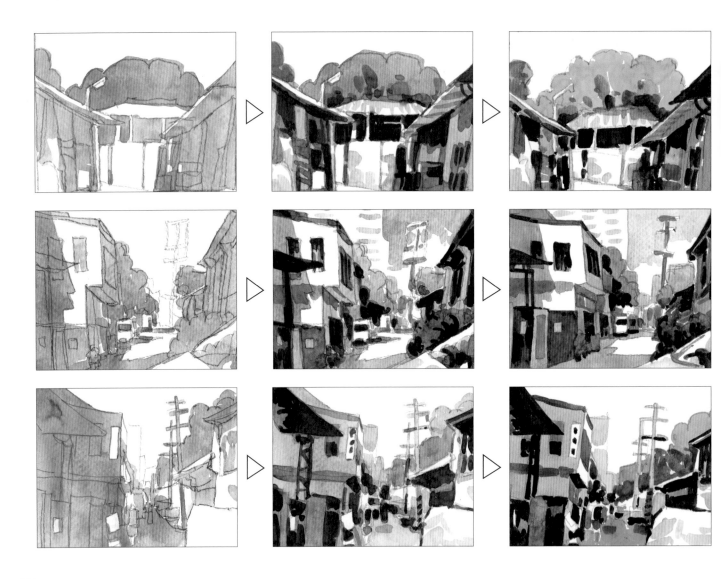

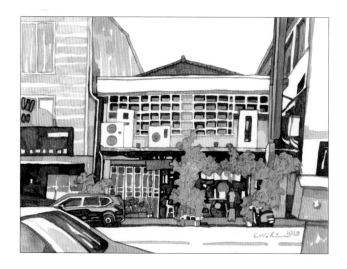

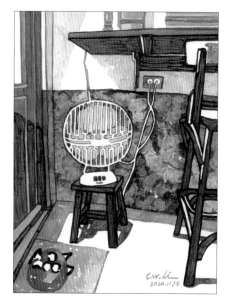

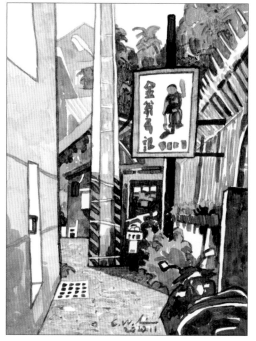

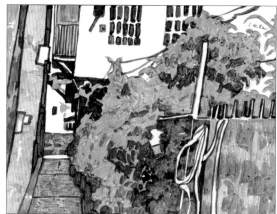

請參考 Page 118, 119, 147, 163, 179, 191

掃描 QR Code
下載圖檔

MA0049

水彩可以這樣畫

利用刮、吸、塗膠，畫出富有觸感與肌理的日常風景

作　　　　者　1/2 藝術蝦（林致維）
封 面 設 計　兒日設計
內 頁 編 排　走路花工作室
總 　 編 輯　郭寶秀
責 任 編 輯　力宏勳
行 銷 企 劃　許芷瑀

發 　 行 人　涂玉雲
出 　 　 版　馬可孛羅文化
　　　　　　10483 台北市中山區民生東路二段 141 號 5 樓
　　　　　　電話：(886)2-25007696
發 　 　 行　英屬蓋曼群島商家庭傳媒股份有限公司城邦分公司
　　　　　　10483 台北市中山區民生東路二段 141 號 11 樓
　　　　　　客服務專線：(886)2-25007718；25007719
　　　　　　24 小時傳真專線：(886)2-25001990；25001991
　　　　　　服務時間：週一至週五 9:00 ～ 12:00；13:00 ～ 17:00
　　　　　　劃撥帳號：19863813 戶名：書虫股份有限公司
　　　　　　讀者服務信箱：service@readingclub.com.tw
香港發行所　城邦（香港）出版集團有限公司
　　　　　　香港灣仔駱克道 193 號東超商業中心 1 樓
　　　　　　電話：(852)25086231　傳真：(852)25789337
　　　　　　E-mail：hkcite@biznetvigator.com
馬新發行所　城邦（馬新）出版集團【Cite (M) Sdn. Bhd.(458372U)】
　　　　　　41, Jalan Radin Anum, Bandar Baru Seri Petaling,
　　　　　　57000 Kuala Lumpur, Malaysia
　　　　　　電話：(603)90578822　傳真：(603)90576622
　　　　　　E-mail：services@cite.com.my
輸 出 印 刷　前進彩藝有限公司
初 版 一 刷　2021 年 1 月
定 　 　 價　520 元

版權所有　翻印必究（如有缺頁或破損請寄回更換）
ISBN 978-986-5509-55-2

Tradition Chinese edition copyright:
2021 by Marco Polo Press, a Division of
Cité Publishing Ltd.
All rights reserved.

國家圖書館出版品預行編目資料

水彩可以這樣畫：利用刮、吸、塗
膠，畫出富有觸感與肌理的日常風景
/ 1/2藝術蝦(林致維)著. -- 初版. -- 臺
北市：馬可孛羅文化出版：英屬蓋曼
群島商家庭傳媒股份有限公司城邦分
公司發行, 2021.01
　面；　公分. --

ISBN 978-986-5509-55-2(平裝)
1.繪畫技法

947.1　　　　　　　　　109019215